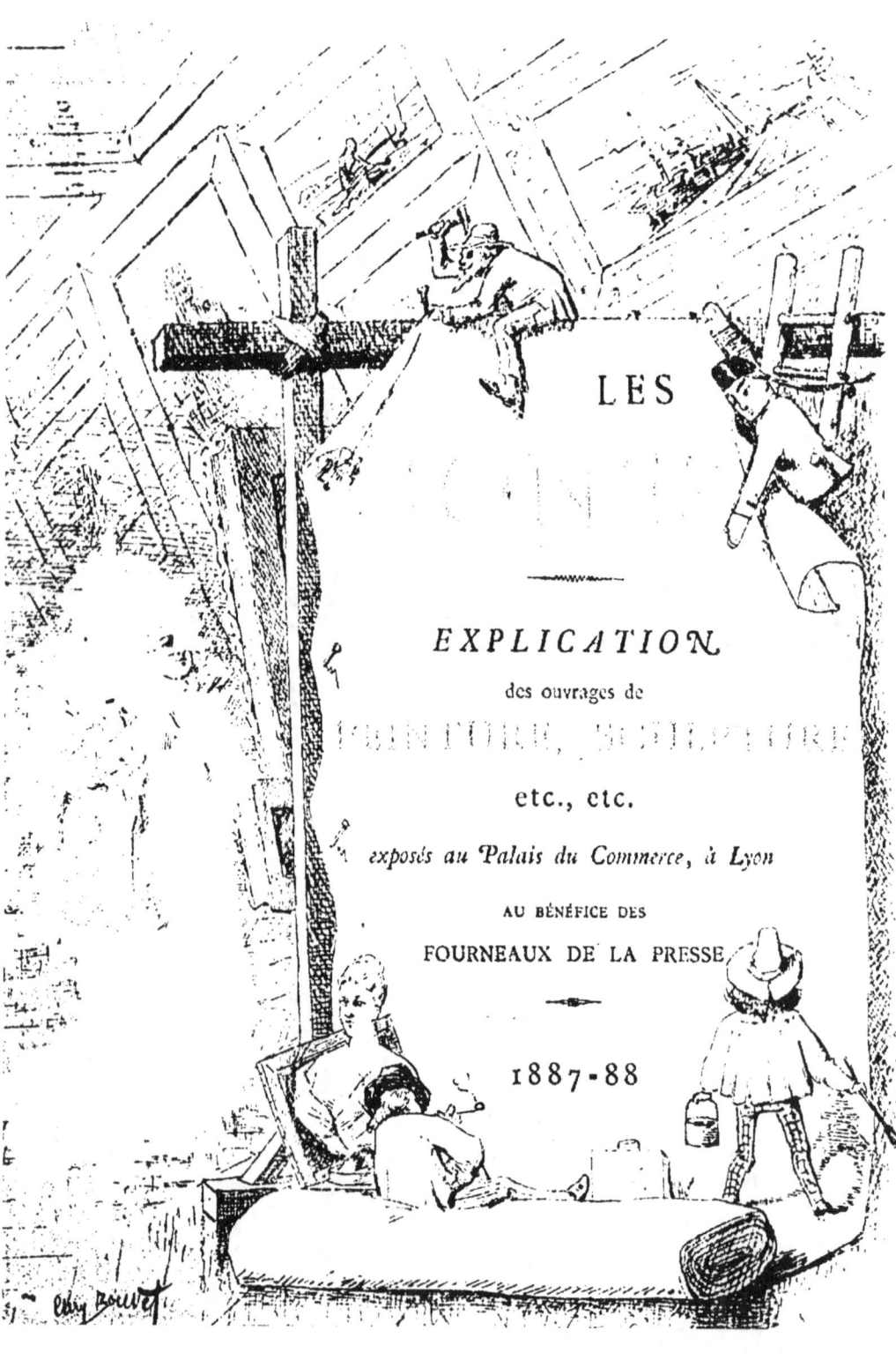

PIANOS PLEYEL
Maison VIENNET
9, Place des Jacobins, à l'entresol, Lyon

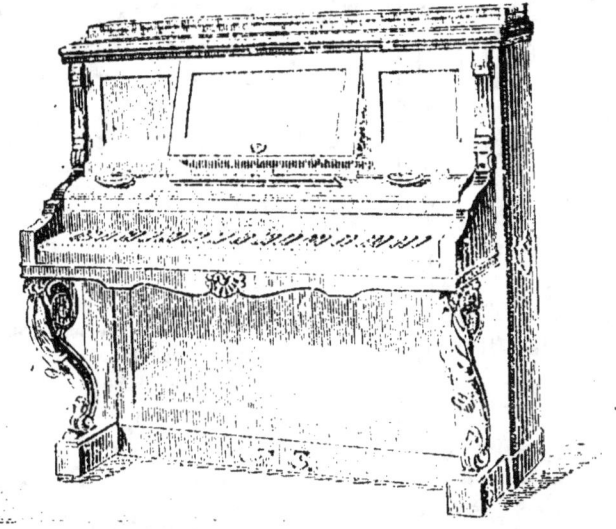

Vue du piano Pleyel, grand modèle, avec barrage en fer forgé et sommier en bronze.

La Maison **Viennet**, 9, place des Jacobins, à l'entresol, Lyon, prévient sa nombreuse clientèle qu'elle reçoit directement par wagons les pianos de la Maison **PLEYEL**, et que par suite d'**arrangements spéciaux**, les nombreux amateurs de cette marque, si justement estimée, pourront, dorénavant, traiter *sans intermédiaire* avec M. VIENNET, *aux mêmes conditions* qu'à la fabrique **Pleyel**, trouvant ainsi sur place, aux conditions les plus avantageuses de vente ou de location, un très grand assortiment de **Pianos PLEYEL**, modèles nouveaux très riches, soit au comptant, soit avec trois ans de crédit.

La Maison **Viennet** fait également pour toute la France la vente et la location de pianos et orgues des premiers facteurs GAVEAU, HERZ, ELCKÉ, BORD, STAUB, etc., dont elle a toujours un choix considérable en magasin à des conditions **absolument exceptionnelles.**

AVIS IMPORTANT. — La Maison **Viennet** étant dépositaire du **grand piano à queue de concert** de la Maison **PLEYEL**, prévient les intéressés que cet instrument peut être mis à leur disposition, sous certaines conditions, pour les grands concerts ou solennités musicales, et qu'il est prêté gratuitement pour les œuvres de charité ; la demande doit en être faite au moins quinze jours à l'avance à la Maison **Viennet**, 9, place des Jacobins, à l'entresol, Lyon.

Voir à l'Exposition des Gones le **piano PLEYEL**, *vernis Martin, modèle riche, exposé par la* **Maison VIENNET.**

A LA SCABIEUSE

GRANDE
MAISON DE DEUIL

CHALES

ROBES & LAINAGES

CONFECTIONS
COSTUMES FILLETTES

MODES & LINGERIE
GANTS & BIJOUX

J. BULAND
97, rue de l'Hôtel-de-Ville
près Bellecour
·· LYON ··

PHARMACIE GACON
Décoré par la Société française
de secours aux blessés et malades des armées
de terre et de mer
FOURNISSEUR DES SOCIÉTÉS DE SECOURS MUTUELS
Grande médaille à l'Exposition de Boulogne-sur-Mer, 1887
63, RUE VICTOR-HUGO (CI-DEVANT RUE BOURBON)
PRÈS LA PLACE PERRACHE
— LYON —

GUÉRISON RADICALE ET SANS DOULEUR
des Cors aux pieds,
Durillons, Œils-de-Perdrix, Verrues, etc.

PAR L'EMPLOI DU
CORICIDE FRANÇAIS
De GACON
Pharmacien-Chimiste, à Lyon

Le flacon, 1 fr. — Franco poste 1 fr. 20

DÉPOT PRINCIPAL
de toutes les spécialités et accessoires
pharmaceutiques

Cette Pharmacie est la plus proche
de la gare Lyon-Perrache.

FOURNITURES GÉNÉRALES POUR LA PHOTOGRAPHIE

Maison P. BABOLAT
8, Rue Gasparin, 8
LYON

Appareils d'amateurs à 70, 90 et 100 fr.

PAPIERS SENSIBILISÉS
PAPIER AU PLATINE & PAPIER EASTMAN

Grand choix de Cadres & d'Albums

PLAQUES AU GELATINO DE TOUTES MARQUES

Seul Dépôt pour la Région
DES PLAQUES EXTRA-RAPIDES PERRON

Leçons gratuites de Photographie

CÉLÈBRES
ORGUES AMÉRICAINES
DE WEAVER

Th. PROBST
SEUL REPRÉSENTANT
POUR LA FRANCE
11, rue Constantine — LYON

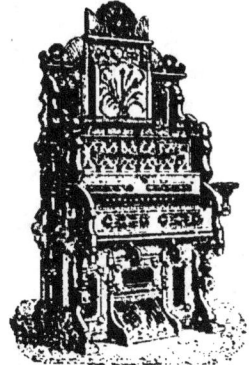

DEPUIS 575 francs

PIANOS ET HARMONIUMS
Erard, Pleyel, Herz, etc., etc.

FOURNITURES GÉNÉRALES POUR LA PHOTOGRAPHIE

A. MODESTE & C^{IE}

LYON — 29, rue Gasparin, à l'angle de la place Bellecour — LYON

Spécialité d'appareils photographiques pour amateurs.
Objectifs Derogy, Berthiot, Français, Steinheil, Dallmeyer, Prazmowski.
Obturateurs instantanés et à pose, de tous systèmes.
Glaces au gélatino-bromure de Bernaert, Lumière, Vernon et autres marques.

Papiers albuminés et salés sensibles.
Produits chimiques purs.
Cartonnages divers; librairie photographique; albums.
Développement, retouche et tirage de clichés à façon.

LEÇONS GRATUITES

Magnifique Collection de vues de Provence et d'Italie
Reproductions de tableaux, fresques et statues.

8, rue Jean-de-Tournes, 8, LYON

AU ROI D'YVETOT

SPÉCIALITÉ DE

CHEMISES SUR MESURES

Et Lingerie pour Hommes

VÉRITABLE BON MARCHÉ

MAGNIFIQUE ASSORTIMENT de Cravates, Plastrons, Régates, Foulards, Cache-nez haute nouveauté, Pochettes, Bretelles, Boutons et Epingles fantaisie, Sachets parfumés, Mouchoirs blancs et fantaisie dans tous les genres et dans tous les prix.

Tous ces Articles sont d'une fraîcheur, d'un goût et d'un BON MARCHÉ EXCEPTIONNELS.

EAUX MINÉRALES NATURELLES

FRANÇAISES ET ÉTRANGÈRES

Ancienne Maison Hte ANDRÉ, fondée en 1827

E. MAUGUIN

Successeur de A. Santena

5, place des Célestins et rue des Archers, 2

LYON

Concessionnaire des

EAUX D'ÉVIAN-LES-BAINS

EN BONBONNES

Seul dépositaire à Lyon

Des Produits au Gluten pour les DIABÉTIQUES

De DURAND-LAPORTE, de Toulouse.

BANQUE DES CAPITALISTES
CHARRIER & Cⁱᵉ
Siège social : 5, rue Feydeau, PARIS

SUCCURSALE DE LYON : 44, Rue Dubois, 44

Les Bureaux de la **Banque des Capitalistes** sont ouverts de 8 heures du matin à 6 heures, et le soir, pour la **Petite Bourse**, de 9 heures à 11 heures.

Un grand hall est mis à la disposition du public, lui permettant de lire les journaux et de prendre connaissance des dépêches, au fur et à mesure de leur arrivée. Les *Dépêches Financières* sont organisées de façon à donner 5 à 6 *fois par jour* les cours des principales valeurs se négociant à la *Bourse de Paris*. Jusqu'à 11 heures, tous les matins, on peut traiter des affaires sur les cours de la petite Bourse de Paris de la veille.

Un Agent spécial, attaché à la Maison, est chargé, sur demande des clients, de prendre les ordres et de donner tous les renseignements à domicile, sans aucuns frais.

ARGENT CONTRE TITRES. — TITRES CONTRE ARGENT

Tout ordre au comptant, donné avant 11 heures du matin, est exécuté à la Bourse du même jour à Paris, et le règlement s'en opère le lendemain par l'échange des Titres contre espèces, s'il s'agit d'un achat, ou par la remise d'espèces contre les Titres, s'il s'agit d'une vente.

AVIS IMPORTANT

La **Banque des Capitalistes** arrête des affaires ferme et à primes pendant la Bourse de Lyon, sur les cours cotés au Parquet, aux conditions du marché de Paris, avec une seule liquidation par mois.

A la liquidation du 15, il sera ajouté au cours du ferme, le cours moyen des reports, sans courtage.

AVIS. — La **Banque des Capitalistes** inscrit *sans frais* sur un tableau spécial toutes les demandes et offres d'*achats* et de *ventes* de *tous titres* cotés ou non cotés au comptant et à *terme*.

FABRIQUE D'ÉBÉNISTERIE PHOTOGRAPHIQUE
16 bis, rue Gasparin, LYON (en face l'hôtel du Globe)

J.-B. CARPENTIER
Médaille d'argent de 1ʳᵉ classe, Toulouse, Congrès national de Géographie, 1884.

PRODUITS CHIMIQUES PURS	PAPIERS ALBUMINÉS & SALÉS
	PAPIERS SENSIBILISÉS
PLAQUES AU GÉLATINO-BROMURE D'ARGENT	DÉPOT DES PAPIERS AU BROMURE D'ARGENT
LUMIÈRE et ses Fils	Et des Papiers au charbon de E. LAMY
DORVAL, ATTOUT-TAILFER	
Sous-Agence des véritables plaques du Dʳ VAN MONCKOVEN	APPAREILS LÉGERS POUR TOURISTES Pied-Canne breveté s. g. d. g.

MAISON SPÉCIALE
Pour la Fourniture générale des Produits et Instruments photographiques.

BELLE
JARDINIÈRE

SUCCURSALE DE LYON
11, rue du Bât-d'Argent, 11

VÊTEMENTS

TOUT FAITS ET SUR MESURE

POUR HOMMES, POUR JEUNES GENS
ET POUR ENFANTS

et tout ce qui concerne la toilette

DE L'HOMME ET DE L'ENFANT

Chapellerie, Ganterie, Cordonnerie
CHEMISERIE, CRAVATES, BONNETERIE

Demander le Catalogue illustré

EXPÉDITION CONTRE REMBOURSEMENT
Franco à partir de 25 Francs

PLAQUES SÈCHES
au gélatino-bromure d'argent

Antoine LUMIÈRE et ses Fils

PRIX DES PLAQUES :

9 × 12	9 × 18	11 × 15	12 × 16	13 × 18	12 × 20	15 × 21	15 × 22
3 fr.	4 fr.	4 fr.	4 f. 20	4 f. 50	5 fr.	6 f. 75	7 fr.
18 × 24	21 × 27	21 × 30	27 × 33	30 × 40	40 × 50	50 × 60	
10 fr.	14 fr.	18 fr.	22 fr.	32 fr.	55 fr.	80 fr.	

ÉTIQUETTES ROUGES
Plaques lentes spécialement préparées pour paysages posés et reproductions

ÉTIQUETTES JAUNES
Plaques rapides pour le portrait dans l'atelier

ÉTIQUETTES BLEUES
Plaques extra-rapides préparées pour les vues instantanées et les portraits d'enfants

USINE A VAPEUR
21, 23, 25, rue Saint-Victor, MONPLAISIR-LÈS-LYON

Guérison et Régénération des Vignes phylloxérées
PAR
L'INSECTICIDE RECONSTITUANT J. DESBOIS
(BREVETÉ S. G. D. G.)

ET LE

PHOSPHORE J. DESBOIS
(DÉPOSÉ)

En vente chez l'inventeur
50, rue de l'Hôtel-de-Ville, LYON

TRAITEMENT COMPLET TOUS LES 3 ANS
Pour 500 pieds, 28 francs. — Pour 1,000 pieds, 50 francs
L'application se fait de Janvier à Mai

SUPPRESSION DE LA TAILLE DANS LES ARBRES FRUITIERS ET NOUVELLE CULTURE DE LA VIGNE
(SYSTÈME J. DESBOIS)
Brochure en vente chez l'auteur, 50, rue de l'Hôtel-de-Ville, LYON
Prix : **2 francs**, franco LYON

VILLA DE LA PROVIDENCE
à MEYZIEU (Isère), près Lyon

MAISON DE SANTÉ, DE CONVALESCENCE ET DE RETRAITE
SPÉCIALE POUR LE TRAITEMENT DES
MALADIES NERVEUSES, PARALYSIES DIVERSES, AFFECTIONS CHRONIQUES
HYDROTHÉRAPIE, ÉLECTRICITÉ MÉDICALE, LACTOTHÉRAPIE

Cabinet du Dr COURJON, directeur : rue de la Barre, 14, LYON

AUX DEUX ORPHELINES
P. BOURCHET
17, rue Centrale, angle de la rue Grenette
LYON

TROUSSEAUX, LAYETTES, COSTUMES D'ENFANTS	RAYON SPÉCIAL DE BONNETERIE
CONFECTIONS, MANTEAUX POUR FEMMES & ENFANTS	GANTERIE, PARAPLUIES
Jupons, Robes et Matinées	Gilets de chasse et Chemises de flanelle
TABLIERS, CORSETS, COLS, DENTELLES	CAMISOLES, BASQUINES, CUIRASSES
RUBANS	JERSEYS
DÉTAIL AU PRIX DU GROS	VÉRITABLE PRIX FIXE

TOILERIE
Linge de table, Linge confectionné pour Trousseaux, Vente de Tissus, etc.
ARTICLES SPÉCIAUX POUR LA CONFECTION DE TROUSSEAUX DE MARIAGE ET DE PENSION
CHEMISES SUR MESURES ET FAITES D'AVANCE POUR HOMMES ET JEUNES GENS
système avec ou sans boutonnières, très simple et très commode
RIDEAUX

AU LILAS
FABRIQUE DE COURONNES EN TOUS GENRES

PERLES, IMMORTELLES	DÉTAIL AU PRIX DU GROS	COURONNES DE CONCOURS
MÉTAL, FANTAISIE	**SAMBET**	PLANTES D'APPARTEMENT
FLEURS ARTIFICIELLES	13, Rue de la Charité, 13	PARURES DE MARIÉES

LYON

LITERIE COMPLÈTE

LAINES, CRINS, PLUMES & DUVETS
ÉDREDONS AMÉRICAINS
COUVERTURES LAINE ET COTON

DÉPÔT
DE
Lits anglais en cuivre

GRAND CHOIX
DE
Barcelonnettes-Moïse, Berceaux et Lits
POUR ENFANTS

FABRIQUE DE LITS EN FER ET SOMMIERS

MARIUS CHARNAUD
Quai St-Antoine, 16, et rue Grenette, 1
LYON

LES GONES

EXPLICATION

des ouvrages de

PEINTURE, SCULPTURE
etc., etc.

exposés au Palais du Commerce, à Lyon

AU BÉNÉFICE DES

FOURNEAUX DE LA PRESSE

1887-88

LYON

IMPRIMERIE SCHNEIDER FRÈRES

Quai de l'Hôpital, 12

1887

HÉ! LES GONES!

Hé! les Gones, venez ! Les portes sont ouvertes ;
Les tableaux, dans leur cadre, à leurs clous accrochés
Tapissent les cloisons, couvrent les serges vertes,
On n'attend plus que vous ; approchez, approchez !

Aujourd'hui, sans scrupule, on peut battre la caisse,
Crier aux quatre vents : C'est pour la charité !
Suivez, suivez la foule ! Aux Fourneaux de la Presse
Vous mettez le couvert pour le déshérité.

Grâce à vous, l'âpre hiver et sa bise sauvage
Dans le logis du pauvre auront moins de frissons ;
L'homme sera plus fort, et, reprenant courage,
La mère, à son berceau, trouvera des chansons.

Ce rayon de gaîté traversant notre brume,
C'est à vous qu'on le doit, ô joyeux compagnons,
Dont l'alerte pinceau, le crayon ou la plume
Apportent un sourire à nos soucis grognons.

Gones ! à votre nom, la bonne humeur gauloise
S'éveille en s'imprégnant du fumet du terroir ;
Votre ancêtre Guignol rumine une « gandoise »
Pendant que Madelon « s'affique » à son miroir.

On les verra tous deux, dans chaque galerie,
Bras dessus, bras dessous, « se lantibardanant »
Et nous reconnaîtrons la voix de la patrie,
A cet accent du cœur : « Nom d'un rat, c'est canant ! »

L'humble hommage ira droit, dans sa candeur naïve,
A l'artiste prodigue, à tous les bienfaisants
Qui dès que la Misère a lancé son « Qui vive ? »
Ne se lassent jamais de répondre : « Présents ! »

<div style="text-align:right">COSTE-LABAUME.</div>

EXPLICATION

ALEX (Charles)
Boulevard des Brotteaux, 22, Lyon.

1 *Quai de l'Arsenal, à Lyon.*
2 *Étude.*

APPIAN (ADOLPHE), Ex.
Villa des Fusains, à Lyon-Saint-Just.

3 *Le ruisseau d'Alaï.*

4 *Le pont de Servérieux.*

APVRIL (EDOUARD D'), élève de l'École des Beaux-Arts de Grenoble
2, place de l'Étoile, Grenoble.

5 *Le baiser.*

6 *Un père.*

AROSA (M^{lle} M.)
5, rue Prony, Paris.

7 *La barrière.*

8 *Ophélia*, pastel.

D'ASSIGNIES (Albert), élève de M. Harpignies
22, rue du Collège, Besançon.

9 *La roue du moulin.*

10 *La nuée.*

BARILLOT (Léon), H. C.

16, rue de La Tour-d'Auvergne, Paris.

10bis *Pâturages de la Manche.*

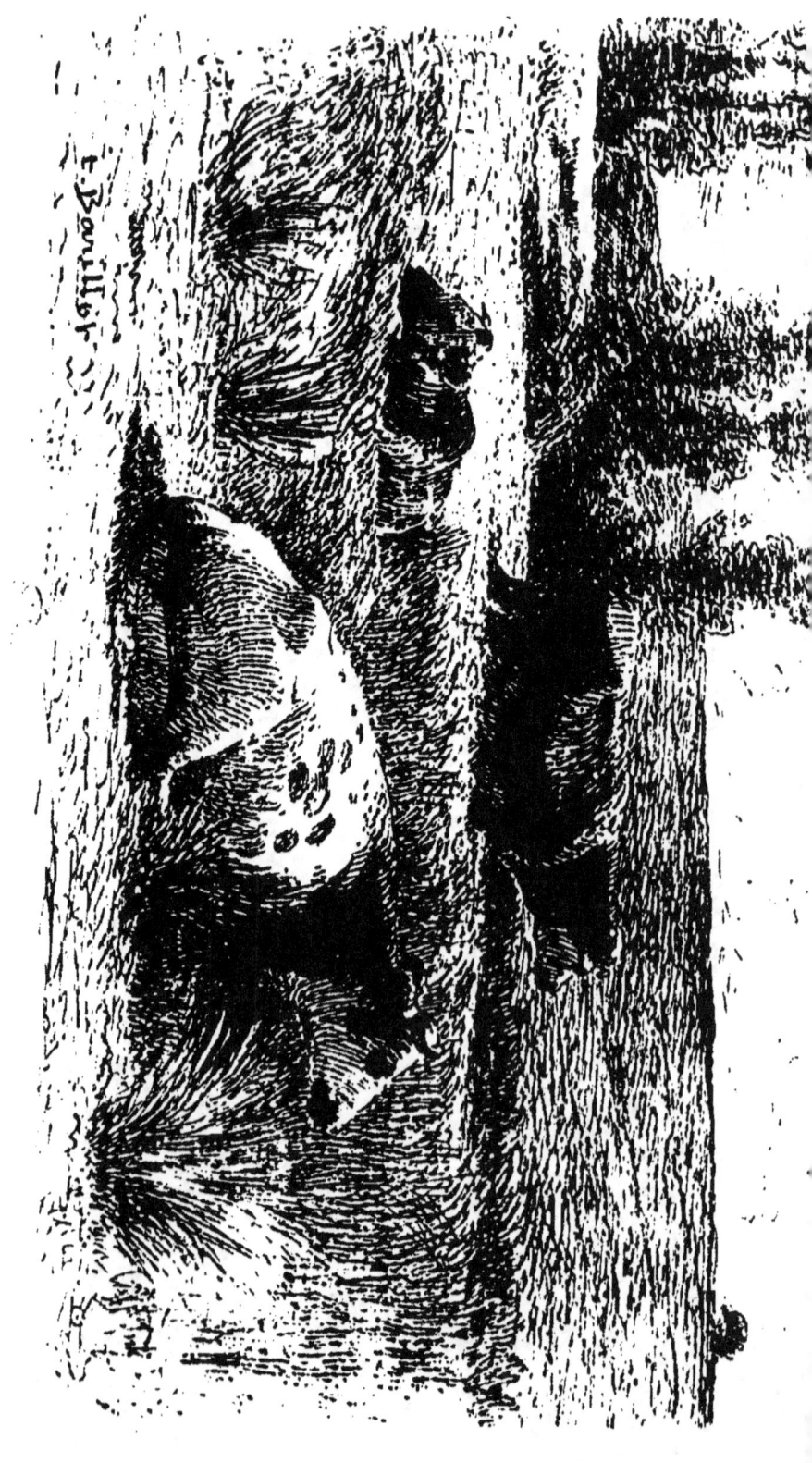

BEKE (Mlle Camille)
21, rue Emmery, Dunkerque.

11 *Crevettes et cruche.*

BEKE (Mlle Marguerite)
21, rue Emmery, Dunkerque.

12 *Panier de chrysanthèmes d'hiver.*

BELLANGÉ (Eugène), élève de Picot et de Hippolyte Bellangé
57, rue de Douai, Paris.

13 *Zouaves au repos,* aquarelle.

14 *Episode de Montebello (campagne d'Italie).* — *Les chevau-légers Piémontais défendent le corps de leur colonel blessé mortellement.*

15 *Souvenir d'Unterseen (Suisse).*

BELLEMAIN (A.), ✼, architecte
25, rue Saint-Pierre, Lyon.

16 *Paysage,* aquarelle.

BELLON (C.)

50, avenue de Noailles, Lyon.

17 *La serre.*

BELON (J.)

102, rue du Cherche-Midi, Paris.

18 *Les Magnanarelles. (Cueillette des feuilles de mûrier aux environs d'Uzès).*

19 *Un embarras de voitures boulevard des Italiens à Paris.*

BÉRARD (Désiré), élève de M. Cabanel et de l'École des Beaux-Arts de Lyon

7, rue Pierre-Corneille, Lyon.

20 *Portrait de M. X...*

BÉRARD (E.)

61, avenue de Noailles, Lyon.

21 *Vue des environs de Gabès (Tunisie).*

BERGERET (Pierre-Denis)

26, rue de Laval, Paris.

22 *Poisson et huîtres.*

BERNARD (Jules)

Avenue Alsace-Lorraine, Paris.

23 *Tricoteuse.*

BERTIER (Ch.)

24, avenue de la Gare, Grenoble.

24 *Le matin dans le bois. — Effet de soleil (environs de Grenoble).*

25 *Saules à la fin de l'hiver.*

BERTRAND (James), ✻, H. C.

11, place Pigalle, Paris.

26 *Tête d'étude.*

27 *Un vœu à Rome.*

BEYSSON (Louis)

5, rue Ferrandière, Lyon.

28 *Aux abords de Perrache.*
29 *Etude.*

BINET, Ex.

74, rue des Plantes, Paris.

30 *L'abreuvoir.*

BLANCHARD (Pascal)

126, rue Lafayette, Paris.

31 *Junon, panneau décoratif.*

BONIROTTE (M^{lle} Emilie)

6, rue de la Cité, Villeurbanne.

32 *Aquarelle.*

BOURGEOT (J.), élève de l'École nationale des Beaux-Arts de Lyon et de MM. E. Pagny et A.-M. de Vasselot

8, rue Tronchet, Lyon.

33 *Buste, portrait de M^{me} X...*
34 *Buste, demoiselle de la bourgeoisie lyonnaise (1572).*

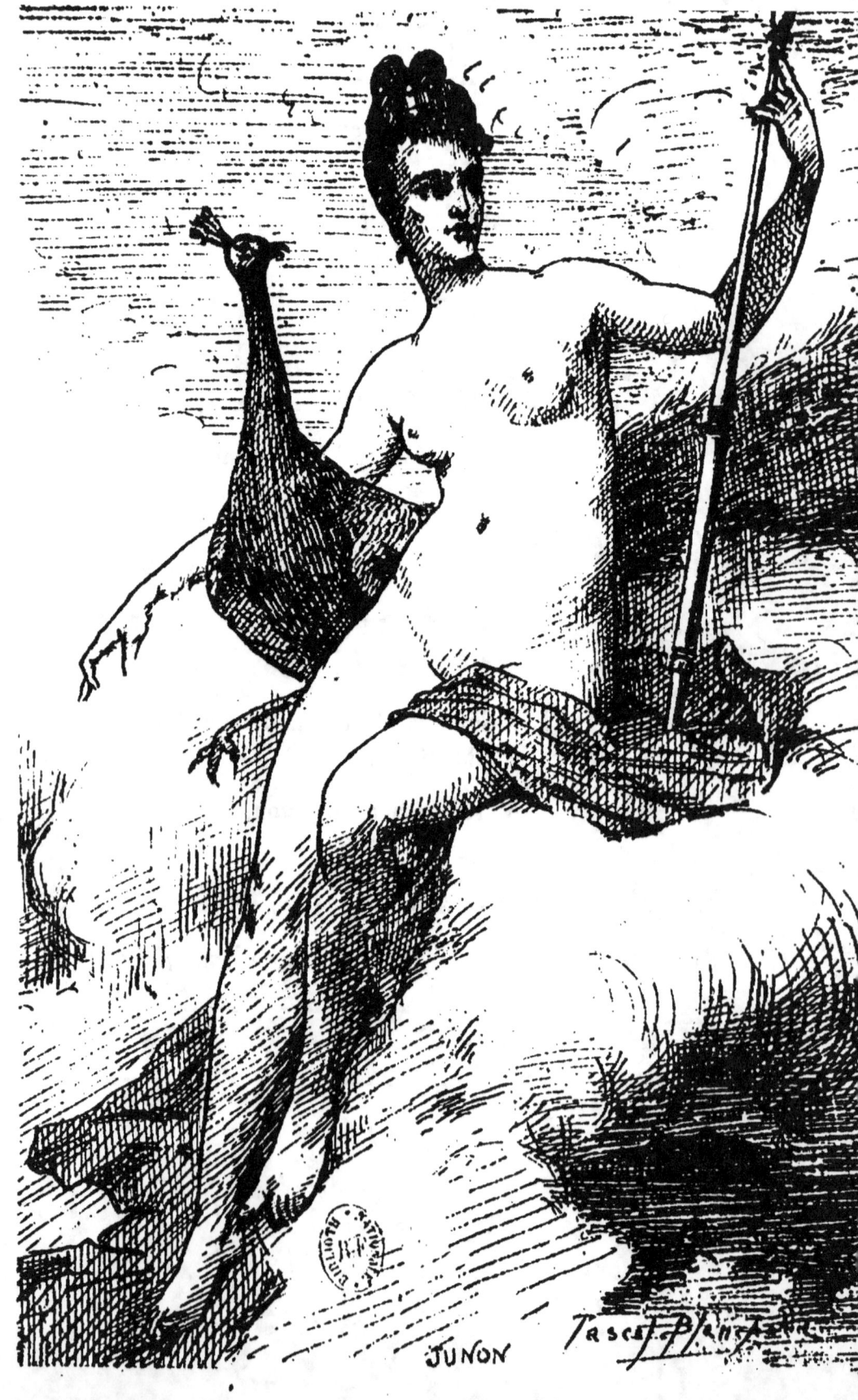
JUNON

BOUVET (Henry)

16, quai des Brotteaux, Lyon.

35 *Portrait de Mlle X...*

36 *Au quai de l'Industrie, matinée de novembre.*

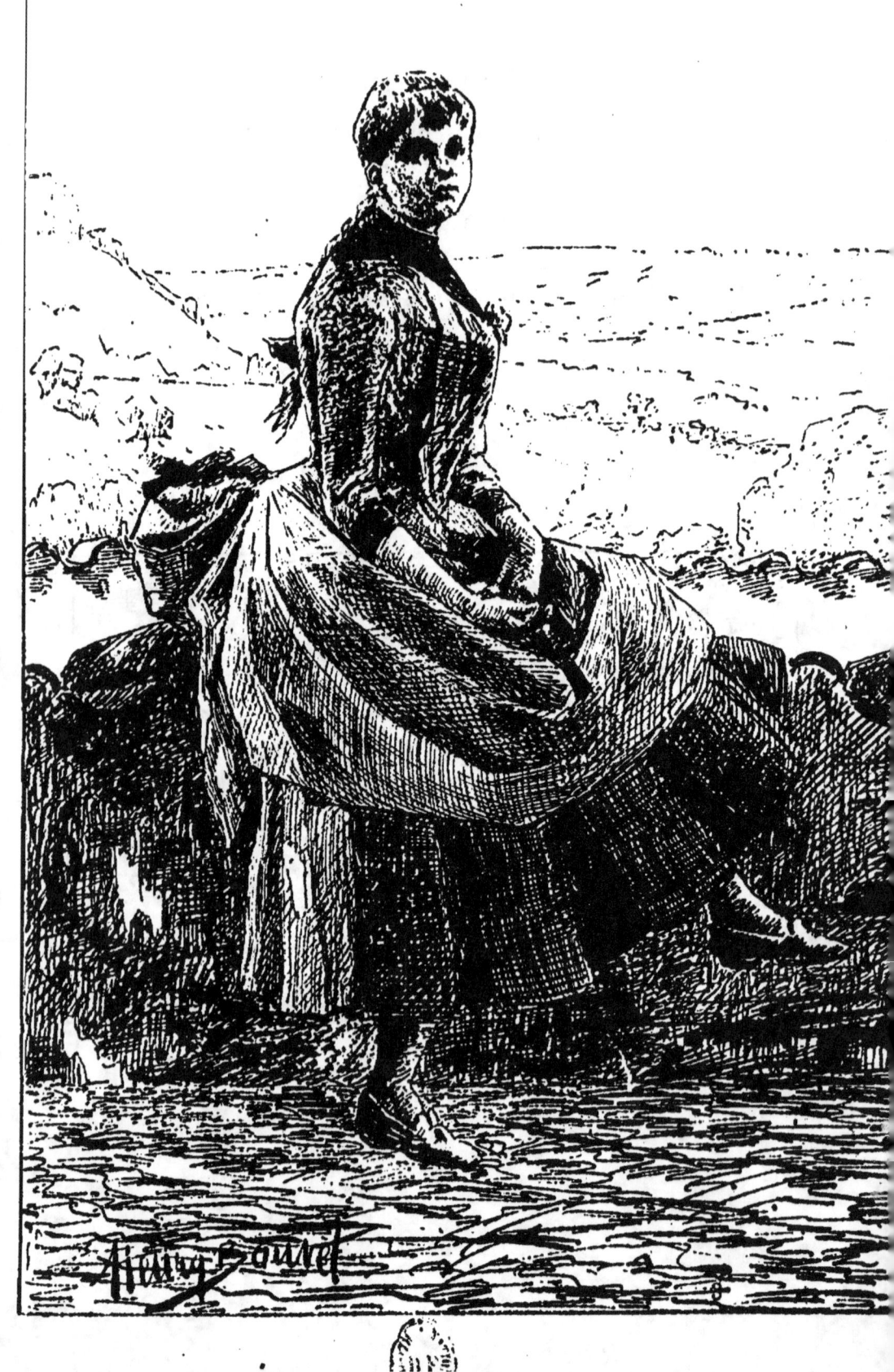

BRAIL (Jean)
124, quai de l'Amiral-Lalande, le Mans (Sarthe).

37 *Tirailleurs.*

38 *Patrouille de dragons.*

BRÉVILLE (J. de)
195, boulevard Saint-Germain, Paris.

39 *Journée faite (1792).*

BRUN (Charles), Ex.
29, rue des Martyrs, Paris.

40 *Rue à Constantine.*
Appartient à M. X...

BRUNETTON (Joseph)
6, rue Fournet, Lyon.

41 *Coin d'atelier.*

BRUYAS (Marc)
5, place Sathonay, Lyon.

42 *Une roche à l'entrée des portes du Fier (Haute-Savoie).*

CAMBET (Henri), élève de M. J.-B. Poncet
6, rue de la Charité, Lyon.

43 *Portrait de M^{me} P...*

CARRAND (L.)
44, rue Victor-Hugo, Lyon.

44 *Soirée d'automne.*

CHAIX (A.)
18, rue de l'Obélisque, Marseille.

45 *La Seine à Saint-Denis.*
46 *Géménos.*

CHANUT (Henri)
6, rue Fournet, Lyon.

47 *Tête d'étude.*

CHENEVAY (J.)
144, rue de Vendôme, Lyon.

48 *Buste de M. J. B.*
 Appartient à M. J. B.

CHEVALLIER
33, rue de l'Enfance, Lyon.

49 *Vue de Rossillon (Ain).*

CHIGOT
13, rue du Dragon, Paris.

50 *Accueil au presbytère.*

CLAUDE (E.), Ex.
88, rue Vieille-d'Argenteuil, Asnières (Seine)

51 *Bouquet de fleurs (pivoines).*

52 *Les œufs sur le plat.*

COBIANCHI (Iginio)
18, rue d'Armaillé, Paris.

53 *L'avenue du Bois de Boulogne à Paris.*

COLLOMB-AGASSIS (M^{me} Louise)
31, avenue de Noailles, Lyon.

54 *Portrait de ma fille.*

COMTE
4, rue Pomme-de-Pin, Lyon.

55 *Désespoir (épisode de la guerre 1870).*

CONINCK (P. DE), H. C.
22, rue Monsieur-le-Prince, Paris.

56 *L'enfant au Papillon.*

> Non, tu ne l'auras pas, cel enfant blond et frais,
> Au céleste regard, à la robe d'azur.
> Du papillon tu prends les plus belles années.
> Il les suivra encore bien loin dans la prairie.
> Et puis disparaîtra ainsi qu'une vision.

CONSTANTIN (M^{me} ADÈLE)
36, rue Saint-Jacques, Marseille.

57 *La lecture.*

58 *Tête de femme,* pastel.

COURTENS (Franz)

16, rue de la Fiancée, Bruxelles.

59 *Retour de la pêche (été).*

60 *Soir (l'île d'Urk).*

COUVERT (Etienne), élève de Michel Dumas

21, rue Victor-Hugo, Lyon.

61 *Etude.*

DANGUIN, H. C., professeur à l'Ecole nationale des Beaux-Arts de Lyon

62 *Un jeune homme au bord de la mer (étude d'après H. Flandrin)*, gravure.

63 *La danse des Muses (d'après Mantegna)*, dessin.

DARCHE (J.)

8, quai de Bondy, Lyon.

64 *Une danseuse.*

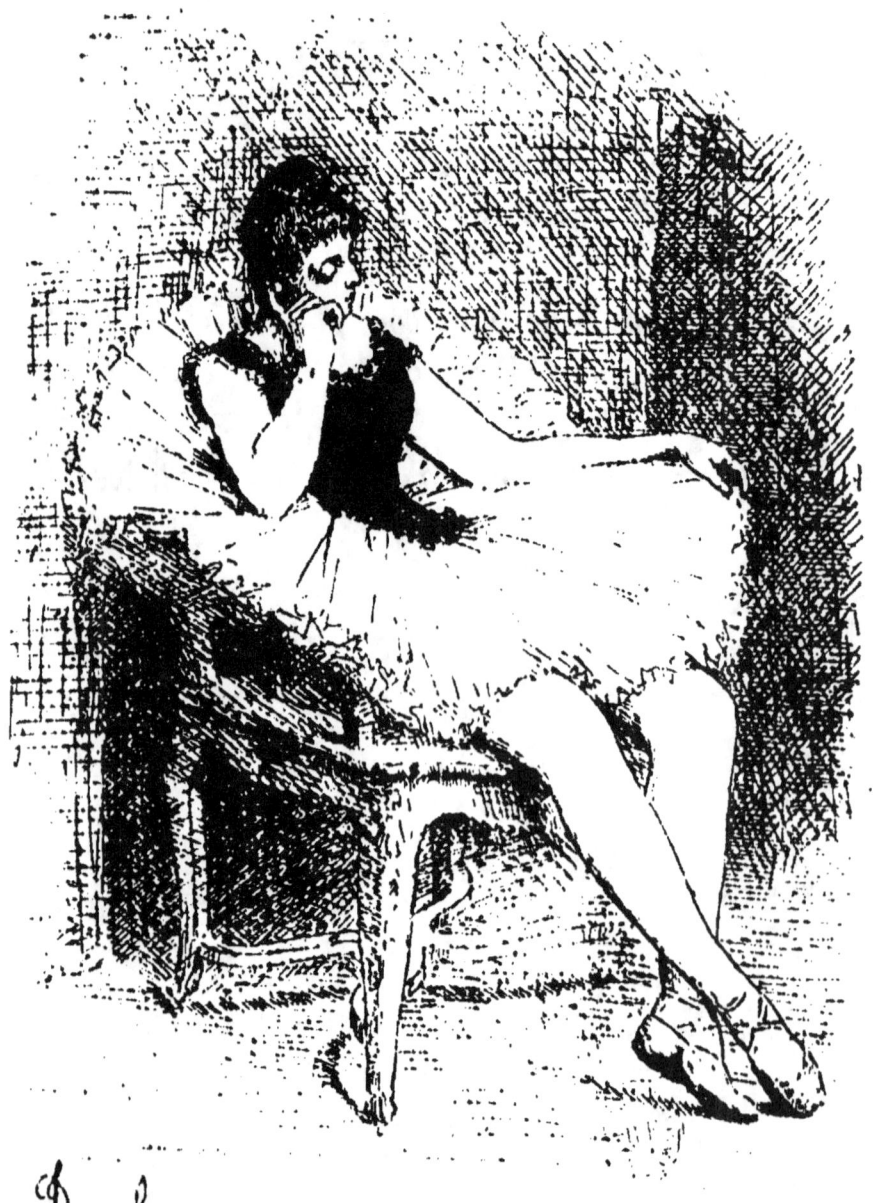

DARIEN (H.)

18 *bis*, rue Denfert-Rochereau, Paris.

65 *Pêcheur à Villerville (Calvados).*

66 *Raisins d'Espagne.*

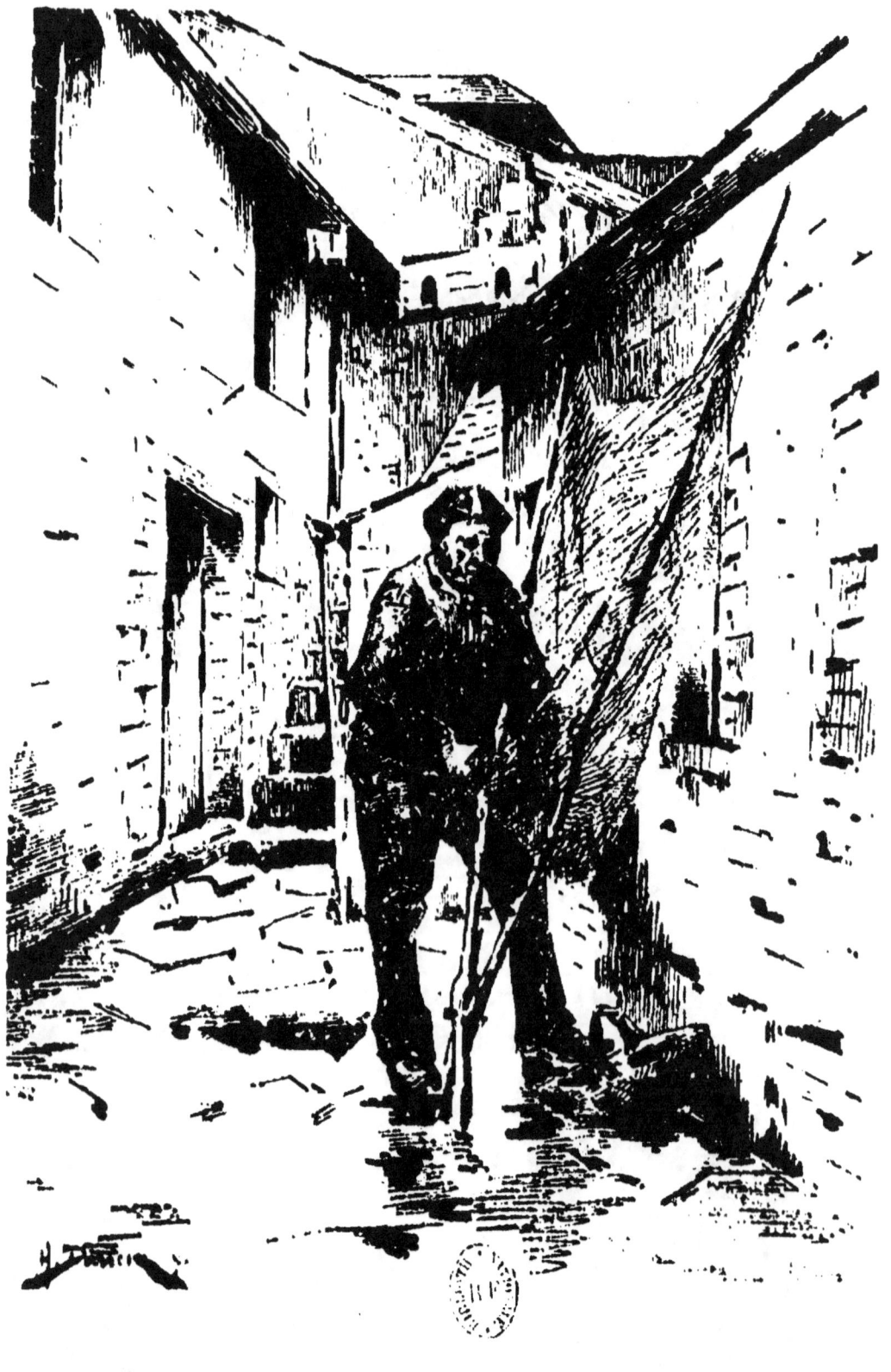

DEBAT-PONSAN (EDOUARD-BERNARD), ✸, H. C.
55, avenue Victor-Hugo, Paris.

67 *Près du ruisseau.*

DELANOY (Hippolyte-Pierre), Ex.

32, rue des Dames, Paris.

68 *Fleurs d'été.*

DELANNOY (Jacques)

89, rue des Marais, Paris.

69 *Prunes et fleurs.*

DELORME A.), Ex.

120, boulevard Vaugirard, Paris.

70 *Buste, portrait de M. X...*

DESPLAGNES (M.)

40, quai Saint-Vincent, Lyon.

71 *Cannes et les rochers de la Bocca (effet du matin), aquarelle.*

72 *Cannes, vue prise de l'Esterel, aquarelle.*

DEVAUX (P.)

Rue Pouteau, 21, Lyon.

73 *Baiser du printemps*, terre cuite.
 Appartient à M^{me} L.

74 *L'amour captif*, plâtre.

DOLBEAU (ANTOINE), élève de M. Castex-Dégrange
45, rue de Sèze, Lyon.

75 *Fleurs et fruits*, aquarelle.

DREVET

4, rue Sainte-Colombe, Lyon.

76 Rêverie.

77 Eaux-fortes.

DRU (le Commandant), ❋

9, rue du Jardin-des-Plantes, Lyon.

78 *Carrière de plâtre à Amélie-les-Bains (Pyrénées-Orientales),* aquarelle.

DUBOUCHET

45, rue de la République, Lyon.

79 *Volaille aux marrons.*

80 *Pommes et oignons.*

ELIOT (Maurice), Ex.

3, rue Houdon, Paris.

81 *Les Foins.*

82 *L'église de Boussy-St-Antoine (Seine-et-Oise).*

FAIVRE-DUFFER, H. C.
52, rue de Courcelles, Paris.

83 *Baptistine, jeune fille des environs de Cannes.*

FORNIER (Mlle Kitty), élève de M. Loubet
29, rue de Sully.

84 *Portrait de Mlle X..., pastel.*
Appartient à Mlle X.

85 *Portrait de Mlle X...*
Appartient à Mlle X.

FRAPPA (José)
12 *bis*, rue Pergolèse, Paris.

86 *La lecture de la Bible.*

87 *Portrait de Mlle G...*
Appartient à Mme Garin.

FURET (Fs)
12, rue des Granges, Genève.

88 *Alcide et sa chèvre (Œschi, canton de Berne).*

GAUTIER (Amand), Ex.

12, rue Constance, Paris.

89 *Le monastère.*

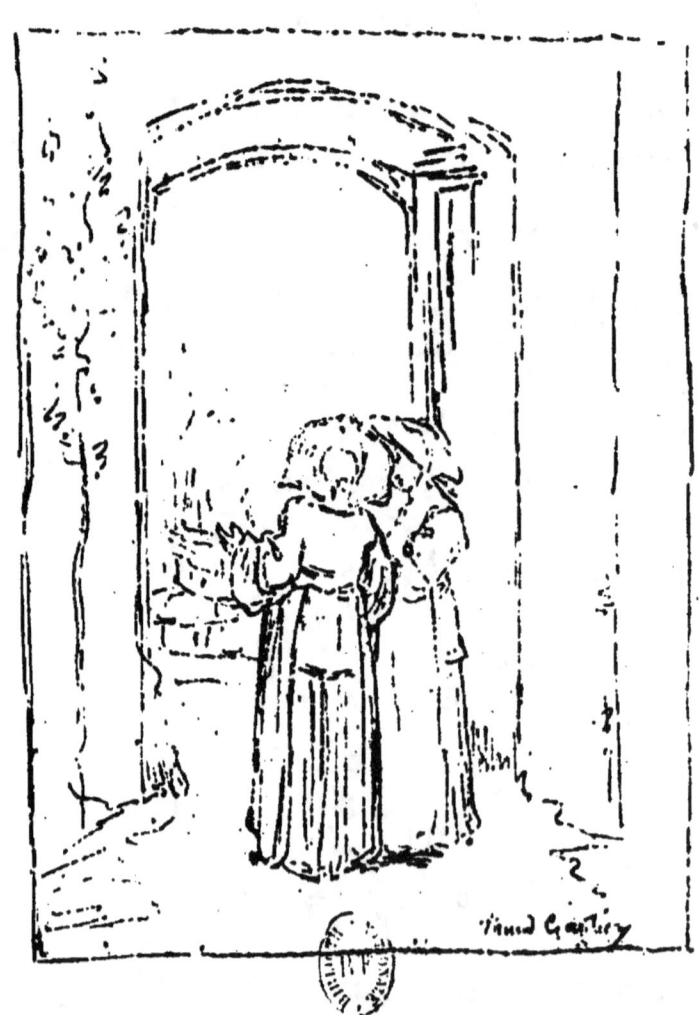

GILLARD (Mme Aline)
66, place Duroc, Pont-à-Mousson (Meurthe-et-Moselle).

90 *Lilas.*

GILLARD (Max)
66, place Duroc, Pont-à-Mousson (Meurthe-et-Moselle).

91 *Nature morte.*
92 *Tête de vieux paysan.*

GIRARDET (Jules), Ex.
48, rue Pergolèse, Paris.

93 *Un renfort.*

GLUCK (Eug.), H. C.
99, rue de Vaugirard, Paris.

94 *Vue prise sur nature à Beyne (Seine-et-Oise).*
95 *Bords du Doubs, à Besançon,* dessin.

GRAVILLON (Arthur de), Ex.
Villa St-Pierre à Ecully (Rhône).

96 *Buste plâtre de Mme P...*
97 *Portrait de Desbarolles,* buste plâtre.

GUÉTAL (L.), Ex.

Au Rondeau, à Grenoble (Isère).

98 *La vallée de Montluçon à Néris-les-Bains (Nièvre).*

99 *Effet de neige aux environs de Grenoble.*

100 *Le lac de Léchauda dans le massif du Pelvoux (Hautes-Alpes).*

GUIGUET (F.)

83, rue Pierre-Corneille, Lyon.

101 *Etude de jeune homme.*

GUILLET (Henri)

3, rue Lamonnoye, Dijon.

102 *Les vieilles meules du hameau de Mirande (Bourgogne), dessin.*

103 *Le vieux Dijon (la place aux Canards), dessin.*

HIRSCH (Auguste-Alexandre), Ex., élève de H. Flandrin et de Gleyre

73, rue Notre-Dame-des-Champs, Paris.

104 *Mauresque (souvenir du cimetière de Tétuan).*

IHLY (D.)
18, rue Pélisserie, Genève.

105 *Méphisto.*

106 *Verger au printemps (près Genève).*

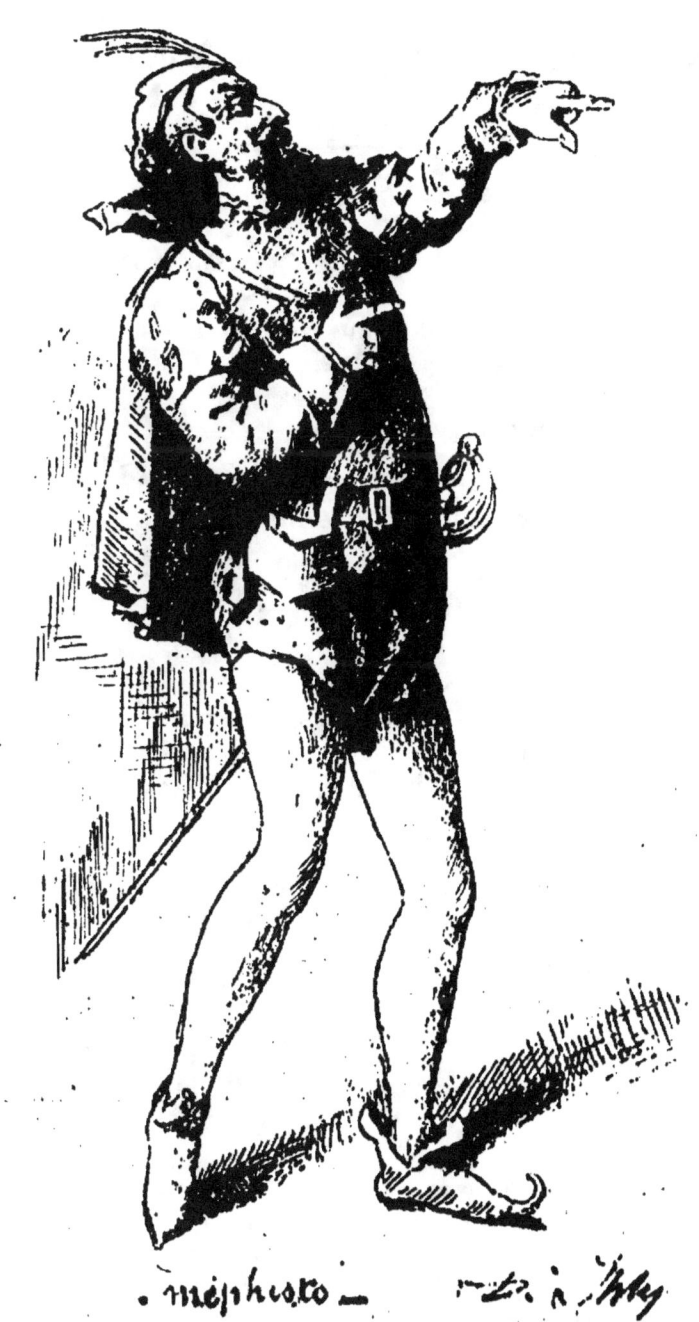

ISENBART (Emile), Ex.

A Besançon-Beauregard (Doubs).

107 *L'été.*

108 *Après la pluie (montagnes du Doubs).*

IUNG (C.)

24, quai Saint-Vincent, Lyon.

109 *Le temps des cerises.*

110 *Badinage (panneau décoratif).*

JACOB (Stéphen), Ex.

19, boulevard Berthier, Paris.

111 *A l'église.*

JAUBERT (Melchior)

8, rue de la Halle, Grenoble.

112 *Vallon de St-Véran, près Digne (Basses-Alpes)*, aquarelle.

113 *Bords de l'Isère, près Grenoble*, aquarelle.

LANDELLE, H. C.

21, quai Voltaire, Paris.

114 *Petite indolente.*
115 *Fervente prière*, pastel.

LANDRÉ (Mlle Louise-Amélie)

233, faubourg Saint-Honoré, Paris.

116 *Laitière de Ploumanach.*

117 *Frère et sœur.*

LARCHE (Raoul)
3, rue Bretonvilliers, Paris.

118 *Les falaises.*
119 *La mer à Dieppe.*
120 *Le petit pêcheur*, statuette.

LAUGÉE (D.), ✳, H. C.

15 *bis*, boulevard Lannes, à Passy, Paris.

121 *Glaneuse.*

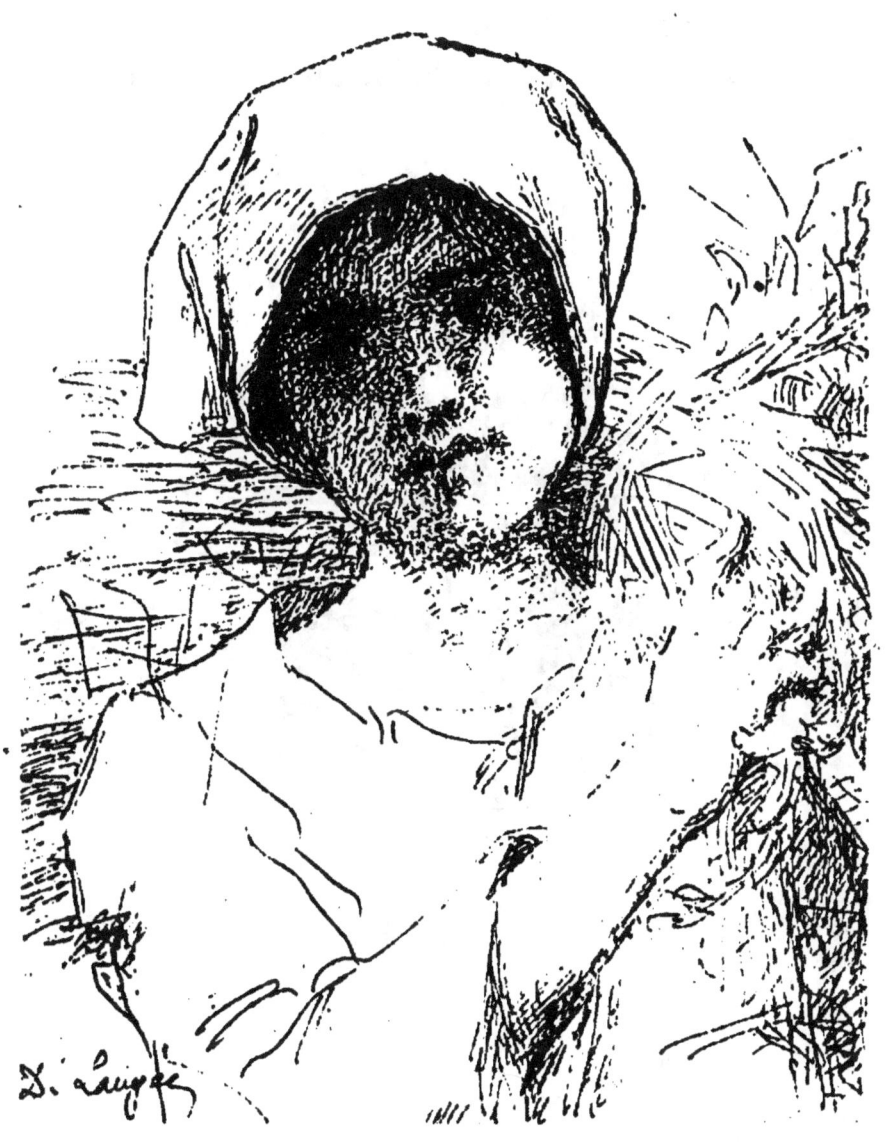

LAURENT (Elie)
21, place Bellecour, Lyon.

122 *Heureux moments.*

123 *Les disciples d'Emmaüs*, dessin pour la peinture murale exécutée à l'église St-Eucher, à Lyon.

LAVERRIERE
22, rue Thomassin, Lyon.

124 *Dans l'attente.*

125 *Rêverie.*

LEBOURG (A.)

22, avenue des Gobelins, Paris.

126 *Un quai à la Rochelle.*

127 *Bateaux de pêche à la Rochelle.*

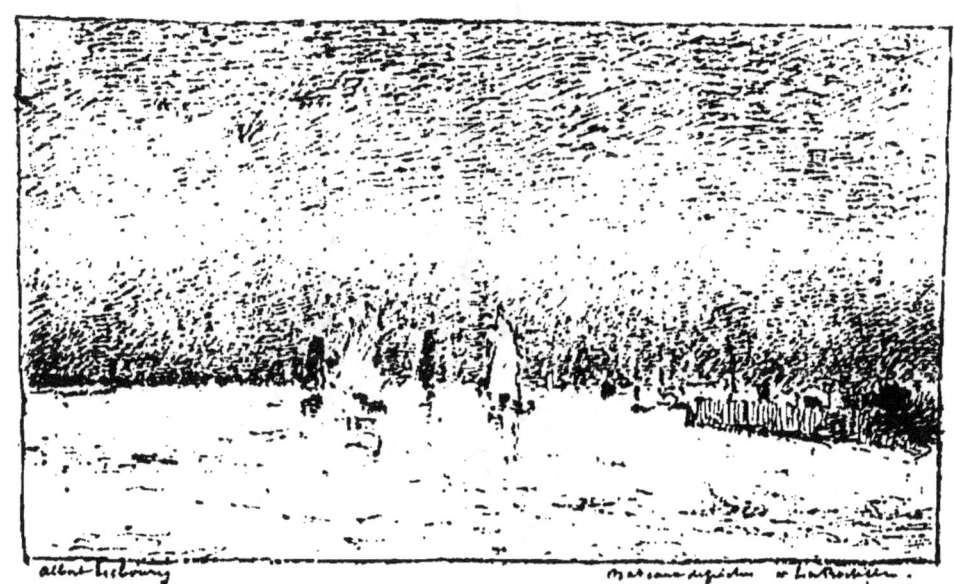

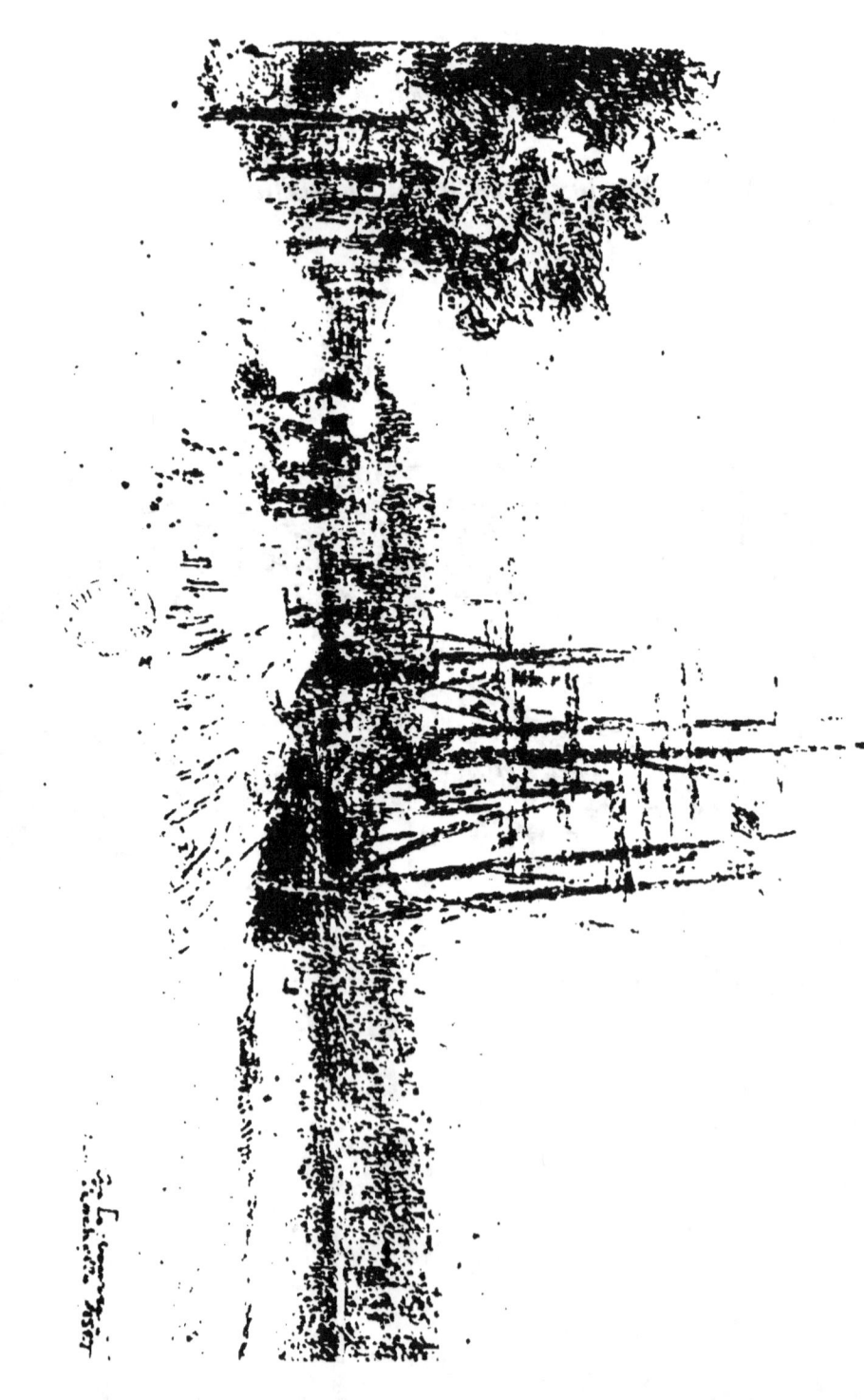

LEFEBVRE (Ernest)

57, rue Armand-Carrel, Rouen (Seine-Inférieure).

128 *La tache d'encre.*

LEROUX (Etienne-Eugène)

99, rue de Vaugirard, Paris.

129 *Vigie St-Michel à Carolles (Manche).*

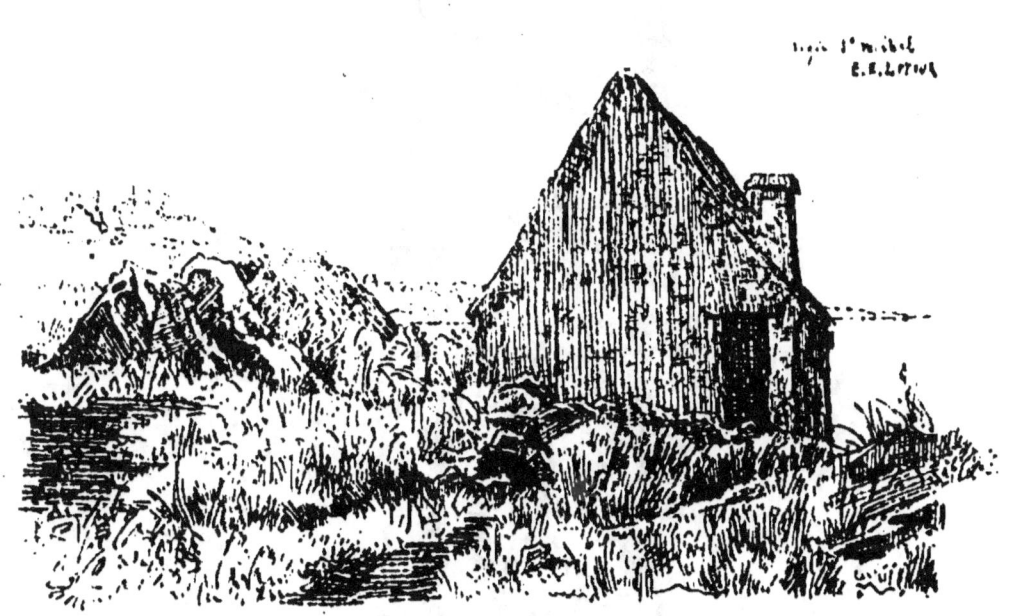

LEROUX (Gaston), ✱, H. C.
99, rue de Vaugirard, Paris.

130 *Marchande de roses*, terre cuite.

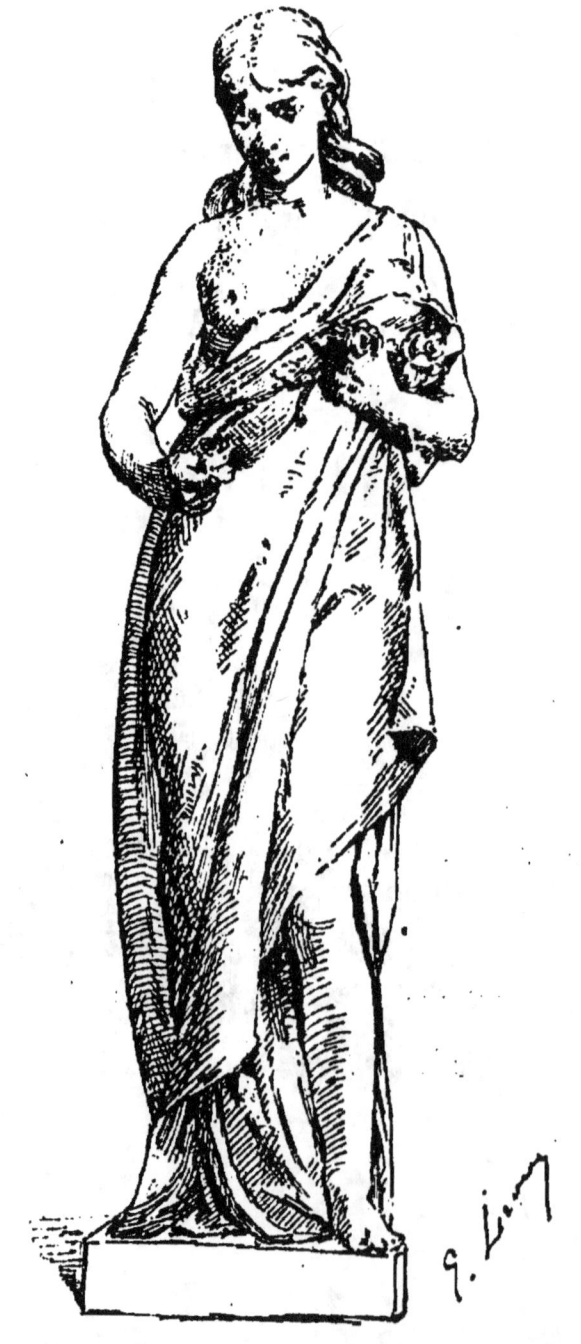

LORTET (L.)
A Oullins (Rhône).

131 *Marine dans les environs de Toulon.*
132 *Lac de Silvaplana dans les Grisons (Suisse).*

LOUBET (J.)
3, place Saint-Pothin, Lyon.

133 *Portrait de M. M.*

LOUDET (Alfred), élève de C. Bonnefond et Léon Coignlet et de M. Robert-Fleury

84, rue du Cherche-Midi, Paris.

134 *Mouna !*
135 *Une grappe pour un baiser.*

MAROLLES (M^{lle} Irma)
10, quai de la Guillotière, Lyon.

136 *Portrait de M. Holtzem.*
Appartient à M. X.
137 *Une petite curieuse.*

MARY-RENARD
11, rue de la Gare, Alençon (Orne).

138 *Bords de la Sarthe, près Alençon.*
139 *Vieille église dans le Perche.*

METTLING
50 *bis*, rue Perronnet, Neuilly (Seine)

140 *Tête de vieille femme.*
 Appartient à M. Foulon de Vaux.

141 *La lecture de la lettre*, esquisse.

MOREAU DE TOURS, H. C.
51, rue Claude-Bernard, Paris

142 *La mort de Pichegru.*

143 *La cigale.*

PARIS (Alfred)
52, rue Lhomond, Paris.

144 *Le 5ᵉ cuirassiers à Mouzon (29 août 1870).*

PEREYRON (Fleury), élève de M. Chaine
13, rue d'Alsace, Lyon.

145 *Tête d'étude.*

PERRIN (L.)
24, rue du Plat, Lyon.

146 *Le repos.*

PETITJEAN (E.), H. C.
3, rue Alfred-Stevens, Paris.

147 *Une ferme comtoise.*

148 *En Hollande.*

PHILIPSEN (V.)
84, rue de la Part-Dieu, Lyon.

149 *Entrée du port d'Ostende (Belgique), gros temps.*

150 *La pleine mer à Marsilly-sur-Mer, temps calme.*

PIOT (Louis), élève de M. J.-B. Poncet
1, rue d'Egypte, Lyon.

151 *Portrait de M^{lle} L.*

152 *Un coin d'Artemare.*

POIRIER (Paul)
62, rue Rodier, Paris.

153 *Printemps.*

POIZAT (ALFRED), élève de MM. Humbert et Gervex, à Lux, près Chalon-sur-Saône (Saône-et-Loire).

154 *Ali.*

155 *Soirée d'automne.*

PONCET (J.-B.), H. C., professeur à l'École des Beaux-Arts de Lyon.

156 *Ariane couronnée par Bacchus.*

157 *Portrait de M. de Fourcaud.*

PONSON (AIMÉ)
29, rue Châteauredon, Marseille.

158 *La gourmandise punie.*

159 *Bouquins.*

PRADEL
4, impasse des Lilas, Lyon.

160 *Une ferme en Suisse.*

PROPONET (RAOUL)
34, rue des Culattes, Lyon.

161 *Falaise d'Esnandes (Charente-Inférieure).*

PUYROCHE-WAGNER (M^me)
9, rue Pierre-Corneille, Lyon.

162 *Capucines dans un plat.*

RAPIN (A.), ✺, H. C.
52, rue de Bourgogne, Paris.

163 *L'étang des Côtes à St-Martin (Manche).*

REPELIN (CHARLES-ADOLPHE), élève de MM. Danguin et Michel Dumas
1, rue du Jardin-des-Plantes, Lyon.

164 *Le Matin.*

RIOU, ✺, H. C.
82, rue de Passy, Paris.

165 *Solitude.*

166 *Rapides de la première cataracte du Nil (Haute-Egypte),* pastel.

167 *La vague,* pastel.

RIVOIRE (FRANÇOIS), Ex.
15, rue Bréda, Paris.

168 *Fleurs au bord de l'eau,* aquarelle.

ROLL, ✻, H. C.

53, rue Brémontier, Paris.

169 *Etude (femme et taureau).*

170 *Au petit jour.*

ROYER (Charles)
à Langres.

171 *Les œufs.*

172 *Bords de l'Armançon (Yonne).*

SAÏN (Paul), Ex.
33, rue du Dragon, Paris.

173 *Coucher du soleil sur les coteaux de Crosnes (Seine-et-Oise).*

174 *L'hiver en Provence, bords du Rhône (environs d'Avignon).*

SAINT-ALMÈS, ✻.
48, cours Vitton, Lyon.

175 *La Scance à Jardinfontaine près Verdun.*

176 *Lisière du bois de Belrupt près Verdun.*

SALLÉ (P.)
14, rue Terme, Lyon.

177 *Un intérieur d'étable.*

178 *Une après-midi dans la cuisine du château.*

SALLES (J.)
44, rue Blanche, Paris.

179 *Paysanne valaisanne.*

SALLES-WAGNER (M^me Adélaïde)
44, rue Blanche, Paris.

180 *La légende de Loreley.*
181 *Hébé, panneau décoratif*

SÉON (Alex.)
81, rue de l'Abbé-Groult, Paris.

182 *Les deux pigeons*, dessin.

SICARD (N.), Ex.
120, rue St-Georges, Lyon.

183 *Officier en observation (1871).*
184 *Général.*

SMITH-HALD (Frithjol)
cité des Fleurs, 33, avenue de Clichy, Paris.

185 *Idylle au bord de la mer.*
186 *Solitude.*

STENGELIN (A.), Ex.
Montée des Roches, à Ecully (Rhône).

187 *Hollandsche diep*, peinture.
188 *Bords du Vecht*, peinture.
189 *Saulée de la Meuse*, dessin.
190 *Pays marécageux*, dessin.

TATTEGRAIN (Francis)
12, boulevard de Clichy, Paris.

191 *Chasse au marais.*

TAVERNIER, Ex.
38, rue Royale, Fontainebleau (Seine-et-Marne).

192 *Chasseur et chiens.*

TOLLET (Tony)
9, rue de Bagneux, Paris.

193 *Portrait de Mlle J. G.*

VALLY (Félix), élève de l'École des Beaux-Arts de Lyon
9, cours Morand, Lyon.

194 *Gravure d'après Simon de Vos (portrait de l'auteur).*
195 *Tête d'étude.*

VARLET (A.)
4, villa au Pré-Saint-Gervais, Paris.

196 *L'Ile d'Amour, bords de la Marne à Nogent (Seine).*
197 *Bords de rivière, fin d'août.*

VASSELOT (DE), ✻, H. C.

7, rue Talma, Paris.

198 *Corot*, buste bronze à cire perdue.
199 *J.-J. Rousseau*, statuette bronze à cire perdue.

VAUZANGES (M^{me} CAROLINE)

66, boulevard des Batignolles, Paris.

200 *La rivière du Vair, à Vittel (Vosges).*

VEILLON (A.)

17, rue du Château, Alençon (Orne).

201 *Ver-sur-Mer, côtes de Normandie.*
202 *Moulin sur la Sarthe, près Alençon (Orne).*

VEILLON (René)

17, rue du Château, Alençon (Orne).

203 *Vannes du moulin de Trotté (Mayenne).*
204 *Coucher de soleil à Luc-sur-Mer (Calvados).*

VERNAY (F.)

120, rue de Sèze, Lyon.

205 *Branche de cerises.*
206 *Paysage (environ de Lyon)*, fusain.

VOLLEN (Louis)
5, place Morand, Lyon.

207 *Fruits.*

YON (Ed.)
59, rue Lepic, Paris.

208 *Dunes,* aquarelle.
Appartient à M. X.

CHAIGNEAU (Ferdinand), Ex., élève de M. Brascassat
147, boulevard Malesherbes, Paris.

209 *Moutons au repos.*

210 *Paysage à la Barbizonnière.*

MOREAU (F.)
5, quai de l'Hôpital, Lyon.

211 *Marine à Boulogne-sur-Mer.*

212 *Paysage.*

SORNIN (F.)
13, rue Saint-Dominique, Lyon.

213 *Marguerite,* terre cuite.
Appartient à M. H.

214 *Jeune fille au miroir,* terre cuite.

TAUZIN (Louis), Ex.

Sentier des Pierres-Blanches, 4, Bellevue (Seine-et-Oise).

215 *Sous les pruniers de Meudon.*

216 *Un coin du Pollet à Dieppe.*

CASSIEN (V.)
3, quai Créqui, Grenoble.

217 *Vue de l'Isère près Saint-Marcellin, fusain.*

218 *Vue du Guiers, à Vif, vallée d'Entremont (Isère), fusain.*

CRÈME SIMON

POUDRE DE RIZ SIMON

SAVON
A LA CRÈME SIMON

Seuls produits de Parfumerie recommandés

PAR

LES MÉDECINS

Exiger la Marque **J. SIMON**, et refuser rigoureusement toutes les imitations et contrefaçons

A LA GRANDE MAISON
DE PARIS
4, place des Jacobins, LYON
ENTRÉE UNIQUE SOUS LA VÉRANDAH

HABILLEMENTS
Pour Hommes, Jeunes Gens & Enfants

Vêtements d'appartement
Vêtements de livrée
Vêtements d'uniforme pour Collèges et Pensions
Vêtements Caoutchouc
Vêtements de fourrure

Vêtements de chasse en toile, drap, velours
Vêtements ecclésiastiques
— d'escrime
— de vélocipédistes
— de lawn-tennis

Ouverture d'un RAYON DE CHAPELLERIE en tous genres
Pour Hommes, Jeunes Gens et Enfants

1839. — FONDATION DE LA GRANDE MAISON

RÉCOMPENSES

1800 Médaille d'honneur décernée par le conseil supérieur du commerce.
1867 Exposition universelle de Paris, Médailles bronze et 3 mentions honorables.
1872-73 Exposition universelle de Lyon médaille d'or et rappel de médaille d'or.

1875 Exposition universelle de Santiago (Chili), premier grand prix.
1878 Exposition universelle de Paris médaille d'argent et 3 médailles de bronze, la plus haute récompense dans sa spécialité.

ÉTABLISSEMENTS EN FRANCE

PARIS — 5, 7, 9, r. Croix-des-Petits-Champs.
LYON — 4, place des Jacobins.
MARSEILLE — 18, r. Noailles, 4, r. Papère.

A L'ÉTRANGER

VALPARAISO (Chili). Calle Esmeralda, 52 et 71, et Calle del Blanco.
SANTIAGO (Chili). Calle Huérfanos, 10 R et 19 S, et Pasaje Matté.

LA GRANDE MAISON n'a aucun rapport avec les magasins d'habillement qui ont adopté son titre dans d'autres villes de France.

Elle met en garde sa clientèle contre ceux qui se servent de son titre, dans le but de profiter d'une confusion.

PHOTOGRAPHIE

VICTOIRE

22

Rue Saint-Pierre

AU PREMIER

LYON

LYON

34, 36 et 38, Rue et Place de la République

AUX
DEUX PASSAGES
Grands Magasins de Nouveautés

SOIERIES, LAINAGES, VELOURS, FOURRURES
TISSUS DE FIL ET DE COTON
Étoffes nouvelles dans tous les genres
CONFECTIONS ET COSTUMES HAUTE NOUVEAUTÉ
pour Dames, Fillettes et Garçonnets
TOILES, COUVERTURES & ARTICLES DE BLANC
Lingerie, Bonneterie, Passementerie, Rubans
AMEUBLEMENTS, TROUSSEAUX, LAYETTES
CORBEILLES DE MARIAGE

PRIX FIXES, MARQUÉS EN CHIFFRES CONNUS

Les Magasins occupent en entier sept étages, savoir : sous-sol, rez-de-chaussée, entresol, 1er, 2me, 3me et 4me. Les cinq premiers sont affectés à la vente; les deux autres aux ateliers et réserves.

Ils possèdent : Salon de lecture, Ascenseur, Téléphone, etc.

B. COMTE
HORTICULTEUR
LYON-VAISE, 47, Rue de Bourgogne, 47, LYON-VAISE

RÉCOMPENSES OBTENUES AUX DIVERS CONCOURS & EXPOSITIONS :

PRIX D'HONNEUR : Lyon, 1873; Tarare, 1877; St-Étienne, 1879; Lyon, 1880.

GRAND PRIX D'HONNEUR : Lyon, 1877; Genève, 1878; et Lyon, 1884.

Concours régional, Lyon 1885
Vase de Sèvres offert par le Président de la République.

PLANTES NOUVELLES & RARES
Collections de Caladium, Croton, Dracœna, Fougères, Orchidées, Palmiers, Azalea, Dahlias, Chrysanthèmes de pleine terre, etc. Assortiment de plantes pour appartements et pour massifs.

ENVOI FRANCO DU CATALOGUE SUR DEMANDE

MEUBLES & TENTURES

MAISON FONDÉE EN 1845

Mme Vve BASTET
LYON — Rue Victor-Hugo, 18 — LYON

LOCATIONS DE MEUBLES	GLACES — BRONZES
ÉCHANGE ET RÉPARATIONS	PENDULES
GRANDS RAYONS DE TAPIS A L'ENTRESOL	LITERIE COMPLÈTE

Ameublements complets pour Salons, Chambres à coucher, Salles à manger

GRAND ASSORTIMENT
de Meubles fantaisie en Marquetterie et bois des Iles
BAHUTS, TABLES A OUVRAGE, CHIFFONNIÈRES, ETC.

CHOCOLATS SUPÉRIEURS — CACAOS BROYÉS A FROID

BOULES DE GOMME A LA GOMME
Brevet et procédés Souvignet

ENTREPOT GÉNÉRAL
GLAND DOUX COLONIAL
Produit alimentaire hygiénique

CAFÉ RICHE
RESTAURANT GIRARD
LYON — Place des Jacobins, 8 — LYON

DÉJEUNERS à **2 fr. 50**. — DINERS à **3 fr**. — Vin compris

Service à la carte. — Prix très modérés

BIÈRE DE LA COMÈTE

SALONS OUVERTS TOUTE LA NUIT

VENTE de VINS en CERCLES et en BOUTEILLES

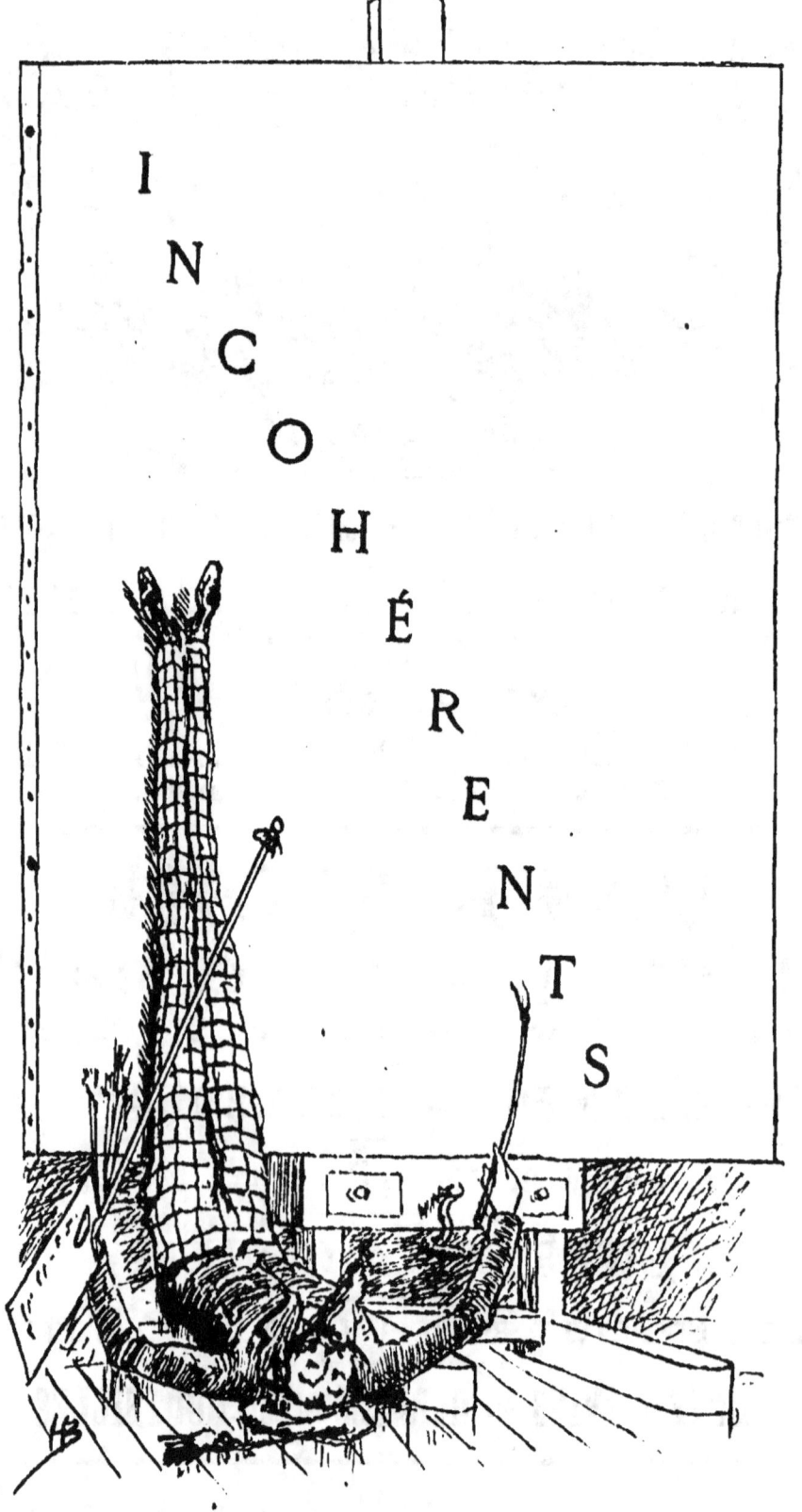

BARBENCANE
A Vénissieux, près Lyon.

219 *Musique de chambre.*
 Sur l'air de *Robert* (1er acte):
 Soit-ton bon ange.

RANCE (Inconu), ✻, membre correspondant de l'Institut gastronomique et secrétaire de l'U. M. D. P. de Lyon (l'un conduisant à l'autre).

220 *L'art antique est toujours le clou du salon.*

LA POMME, dit le *Père-sans-Secousse*, élève d'Hector Bidochard.

221 *Peinture lisse !*
222 *L'Hiver et l'Été.*
223 *Ce que demandait Archimède : le levier et le point d'appui.*

CAROLUS, élève de Betaille (Edouard)
Pas d'adresse.

224 *Porc trait par Carolus.... Durant l'hiver.*

MARQUIS (Rien du chocolat).

225 *Lézards lyonnais incohérents.*

FAUST, élève de Méphisto (et pas plus fier pour cela)
Avenue du Walpurgé, n° 100 *bis*.

226 *Fleurs de pêchés.*

BOUGRE (Oh!)
A Saint-Gobeur.

227 *Tête d'âne.*

Prière de soulever avec précaution.

J. DE KHROM
Rue de la Corne-d'Or, 77.

228 *Un mari trompé dans un champ de bouton d'or par un soleil couchant (symphonie en jaune).*

DE LA VASCH (Baron), peintre d'enseignes, né au Tonkin (derrière le Panorama), élève de son troisième beau-père,

13, rue de l'Enfant qui.... renifle, à Lyon.

220 *Au cor sans pareil.*

> X., M⁰ bottier. — Spécialité de chaussures gênantes à l'usage des belles-mères.

MÉPHISTO, élève de l'École naturaliste d'O-Ksa-Pu, Officier de l'ordre du cordon sanitaire,

A l'asile de Bron.

230 *Souvenir de régiment,* sculpture, bas-relief.

231 *Tête d'étude,* sculpture, demi-relief.

232 *Copie d'un tableau du Président des « Gones »,* sculpture, relief.... pas d'ortolan.

> Les amateurs sont priés de se hâter, car M. le Dr Binet, médecin aliéniste, a déjà offert de traiter l'artiste.

B. DES CAGNOLS, grand officier de l'ordre du Pou royal de Counani, H. C. à l'Exposition des incohérents de Pékin, 1734,

Place Bellecour, sous le cheval de bronze.

233 *Une toile d'araignée,* aquarelle.

BOUTONNEUX (Athanase), peintre en couleurs fines.

234 Pas beau.

TOTO III, élève de Lili, chez son pépère.

235 Paysage première manière.
236 Un peintre à la manière sombre, à Charenton (Seine.)
237 La chute des feuilles.

DODORE, sculpteur sur éponges,
Rue Grôlée, en face « Ma Tante ».

238 Portrait d'Antigone.

BIDOCHARD cadet, né au Phyte.

239 Les jours se suivent et ne se ressemblent pas.

BILBOQUET.

240 C'est un peu tiré par les cheveux, aquarelle.
241 Dur à avaler, aquarelle.

A. DE G. (ne pas éternuer.)

242 Un Chanteur lyonnais.

SUTOR (Totole), élève de Godillot.

243 Sujet paysan : *Le premier enfant est toujours bien accueilli.*

L'HOMME DE PLUME.

244 *Ça n'est rien et ça tire les larmes des yeux !*
(Trémolo à l'orchestre ! ! !)

TAUZIN (Louis).

245 *La fuite en Egypte*, d'après Rembrandt.

KISS-KISSI-KISSA, en français M^{me} Chrysanthème (née Pas-de-Viaud).

246 *Bonheur idéal*, gouache japonaise passablement mêlée de blanc de Chine.

<small>Ce tableau a obtenu la Grande Fleur de Lotus en papier, à la dernière exposition des Incorrigibles de Satzuma.</small>

LIBRAIRIE
BERNOUX ET CUMIN
LYON — 9, Rue Mulet, 9 — LYON

CRÉDIT ARTISTIQUE & LITTÉRAIRE

Par Mois **5 fr.** Par Mois

Conditions de Paiement :

Les recouvrements se font par mandats présentés à domicile. — Pour un achat de **100 fr.** et au-dessus, **20 fr.** tous les quatre mois ; pour un achat au-dessus de **100 fr.** des mandats tous les deux ou trois mois, selon l'importance de la facture. — *Toute demande ne peut être inférieure à 20 fr.*

ENVOI FRANCO DU CATALOGUE COMPLET
Librairie. — Publications Artistiques.

EXTRAIT DU CATALOGUE

LAROUSSE. — Dictionnaire, 16 vol., broché, 600 fr.; relié	700 f. »
LITTRÉ. — Dictionnaire, 5 vol., broché, 112 fr., relié	142 »
WURTZ. — Dict. de chimie, 7 vol.	128 »
MICHELET. — Histoire de France et Révolution, 28 vol.	196 »
MARTIN (H.). — Hist. de France, 25 vol.	175 »
— Hist. de France (édit. populaire), 7 vol.	56 »
CLARETIE (J.). — Histoire de la Guerre 1870-71, 5 vol.	30 »
DURUY. — Histoire des Romains, 7 vol.	175 »
— Hist. des Grecs (t. I, II.)	50 »
MUSSET (Alf.). — Œuvres, 11 vol.	88 »
COPPÉE (F.). — Œuvres, 8 vol.	64 »
HUGO (V.). — Œuvres, 46 vol.	315 »
— Œuvres (édition populaire), 26 vol.	105 50
FLAUBERT (G.) — Œuvres, 8 vol.	60 »
DORÉ (G.). — La Fontaine, 2 vol.	200 »
— Rabelais, 2 vol.	200 »
BLANC (Ch.). — Histoire des Peintres, 14 vol.	630 »
GUICHARD. — Grammaire de la couleur, 3 vol.	120 »
RACINET. — Ornement polychrome : 1re série	200 »
2e série	150 »
RACINET. — Le Costume en France.	500 »
TROUSSET. — Diction., 5 vol., broché.	120 »
relié...	150 »
RECLUS (E.), — Géographie, 13 vol.	375 »
LAVALLÉE. — Géographie, 6 vol.	72 »
MALTE-BRUN. — La France illustrée, 5 vol. (100 cartes coloriées)	100 f. »
Atlas manuel (54 cartes), relié	32 »
Magasin pittoresque, 50 vol.	350 »
La Nature, 28 vol.	350 »
Le Tour du Monde, 54 vol.	675 »
Journal des Voyages, 20 vol.	80 »
FIGUIER (L.). — Les Merveilles de la science, 4 vol.	40 »
— Les Nouvelles conquêtes de la science, 4 vol.	80 »
— Les Merveilles de l'industrie, 4 vol.	40 »
FLAMMARION (C.). — Œuvres, 4 vol.	46 »
BÉRANGER. — Œuvres, 10 vol.	100 »
DUPONT (P.). — Chansons, 4 vol.	24 »
VOLTAIRE. — Œuvres, 50 vol.	350 »
RABELAIS. — 600 grav. de Robida, 2 vol., brochés.	20 »
reliés	40 »
LA FONTAINE. — Contes (100 grav. de Fragonard), 2 vol.	150 »
MARGUERITE DE NAVARRE. — L'Heptaméron, 4 vol., (grav. de Freudenberg)	150 »
LACROIX (Paul). — Moyen âge, XVIIe, XVIIIe siècles, etc., 9 vol., brochés.	270 »
reliés...	360 »
THEURIET. — Nos Oiseaux (illustr. de Giacomelli)	300 »
Les Aquarellistes, 8 fasc. (en carton).	320 »
Les Grands Peintres, 8 fasc.	320 »
Les Artistes modernes, 4 vol. (en cart.)	210 »

Nous fournissons, *aux mêmes conditions de paiement* et aux prix des éditeurs, tous les ouvrages de librairie des principaux éditeurs de Paris : Hachette, Didot, Lévy, Launette, Plon, Conquet, Quantin, Jouaust, Dentu, Lemerre, etc.

POUR LES ACHATS AU COMPTANT, REMISE IMPORTANTE

Le Catalogue des ouvrages d'occasion : Livres illustrés, Romantiques, Autographes, Portraits, Gravures, etc., publié chaque mois, est envoyé gratuitement sur toute demande.

Salle d'Escrime

5, Rue Confort — LYON — Rue Confort, 5

Isidore VOLAND

MAITRE D'ARMES

Professeur du Lycée et des principales Institutions de la Ville.

RÉPARATIONS ARTISTIQUES
ET INVISIBLES
DE
Faïences, Porcelaines et Émaux

E. KOHLER

ÉLÈVE DE PARIS

Réparateur du Musée de Lyon

16, Rue Saint-Joseph, 16

LYON

NOUVEL ÉCLAIRAGE ÉCONOMIQUE
PAR LA
LUTZA
(BREVETÉ S. G. D. G.)

Demandez chez tous les Lampistes, Ferblantiers et Epiciers

LA LUTZA (B. S. G. D. G.)
HUILE ROUGE DE PENSYLVANIE, ININFLAMMABLE ET SANS ODEUR
Brûlant dans toutes les lampes (modérateurs exceptés)

GROS & DÉTAIL

LAMPES, LUSTRES & SUSPENSIONS
FOURNITURES POUR TOUTES SORTES D'ÉCLAIRAGE

Objets d'art de la Chine et du Japon
Anciens et modernes

MAISON E. GOUYOU
Rue de la République, 39, et rue Tupin, 3, LYON

PAPETERIE DE LUXE ET D'ADMINISTRATION
E. BOULU
LYON, 9, rue Saint-Dominique, LYON

FABRIQUE DE REGISTRES - FOURNITURES DE BUREAUX
GRAVURES EN TOUS GENRES — CACHETS — TIMBRES — ARMOIRIES
FOURNITURES POUR PEINTURE
COULEURS — DESSINS — IMAGERIES FINES — ENCADREMENTS — MENUS — ADRESSES
FACTURES — IMPRESSIONS EN TOUS GENRES — CARTES DE VISITE
TÊTES DE LETTRES — LETTRES DE MARIAGE — CARTES D'INVITATION
Spécialité de Timbrages en couleurs.

HENRI BOULAZ
OPTICIEN
LYON, — 8, Place des Terreaux, 8 — LYON

Optique, Mathématiques, Physique	Tirage à façon des épreuves
Électricité médicale	photographiques
Lunetterie fine et extra-fine	pour MM. les Amateurs
Fournitures générales pour la Photographie	Études photographiques pour MM les Peintres

PAPIER SENSIBLE & SIMILI-GRAVURE

Rue de la République, 31 et place des Cordeliers,
LYON

GRAND BAZAR
DE LYON

Société anonyme au capital de 700,000 francs.

Vastes magasins réunissant une infinité d'articles

Quincaillerie, Ornements, Bibelots, Articles de ménage, Faïences, Porcelaines, Cristaux, Verrerie, Orfèvrerie, Argenterie, Métal blanc, Bijouterie, Horlogerie, Bronzes, Simili-Bronzes, Terres-cuites, Articles de la Chine et du Japon, Armes, Coutellerie, Appareils de chauffage et d'éclairage, Lampes, Suspensions, Lustres, Garnitures de cheminée, Devants de foyer, Ustensiles, Outils, Batterie de cuisine, Boissellerie, Vannerie, Cages, Papeterie, Articles de bureau et de dessin, Lunetterie, Librairie, Plantes et fleurs artificielles, Couronnes mortuaires, Objets de piété, Maroquinerie, Articles de fumeurs, Tabletterie, Jeux, Jouets, Instruments de musique, Tricycles et Voitures d'enfants, Eventails, Parfumerie, Brosserie, Eponges, Savons, Bougies, Conserves.

Chaussures, Chapellerie et Vêtements pour **Hommes, Dames et Enfants**, Bonneterie, Chemiserie, Parapluies, Ombrelles, Cannes, Gants, Cravates, Linge confectionné, Lingerie, Corsets, Modes, Fourrures, Couvertures, Literie, Rideaux, Tapis, Toiles cirées, Sparterie, Meubles en bois courbé et autres, Miroiterie, Tableaux.

Articles de **Voyage, Chasse, Tir, Pêche, Gymnastique**, etc.

Variété infinie d'Objets **de fantaisie, de luxe, d'art, d'amusement, d'utilité, de curiosité**, etc., etc.

Vente absolument au comptant et à Prix-fixe.

ENTRÉE LIBRE

L'INHALATEUR DENTAIRE
Seul procédé efficace pour vaincre la phtisie par la saturation permanente

LA PHTISIE VAINCUE
par l'Inhalateur Dentaire permanent, invisible
DENTS & DENTIERS MICROBICIDES
NOUVEAU SYSTÈME
du Docteur **PRADÈRE**, Dentiste
81, RUE DE LA RÉPUBLIQUE, 81

Hautes Nouveautés

POUR

HOMMES

Fantaisies

POUR

DAMES ET ENFANTS

— ※ —

J. BONNEFOY
32, Rue de la République, 32
LYON

CHAPELLERIE PARISIENNE

ANCIENNE LIBRAIRIE GIRAUDIER & GLAIRON-MONDET
Auguste COTE, Libraire
SUCCESSEUR
8, place Bellecour, LYON

Biographies d'Architectes, par M. L. CHARVET, ancien professeur à l'École des Beaux-Arts de Lyon, comprenant : 1° *Sébastien Serlio*, avec portrait ; 2° *Les de Royers de la Valfenière*, in-8°, 6 pl. ; 3° *René Dardel* ; 4° *Etienne Martellange*, avec 10 pl. ; 5° *J. Perréal, Clément Trie et Édouard Grand*, avec 10 pl., ensemble 5 vol. gr. in-8° br. **35 f. »**

Assemblées de Vizille et de Romans en Dauphiné durant l'année 1788, par J.-A. Félix FAURE, 1887, petit in-8°, franco **4 f. »**

L. CHARVET Aîné & Cᴵᴱ

**Horlogers de la Ville et de l'Observatoire de Lyon,
des Compagnies des chemins de fer de Paris-Lyon-Méditerranée et du Rhône.**

Maison de l'Horloge-Carillon avec automates, une des curiosités de la Ville.

Rue de l'Hôtel-de-Ville, 48, et rue Poulaillerie, 8 et 10

Fabrique d'Horlogerie pour clochers, châteaux, usines et chemins de fer.
Fourniture et pose de Paratonnerres, Contrôleurs de rondes pour usines, lycées et administrations.

Horloges-Régulateurs électriques et astronomiques.

MONTRES-REMONTOIR DE PRÉCISION, CHRONOMÈTRES, DEMI-CHRONOMÈTRES, MONTRES OR ET ARGENT, GRAND CHOIX DE REMONTOIRS NICKEL.

Chronographes, Compteurs à minutes et à secondes, Tachymètres, Curvimètres, Phonotélémètres pour courses et expériences scientifiques.

GARNITURES DE CHEMINÉES, PENDULES, BRONZES D'ART, CANDÉLABRES, COUPES, FLAMBEAUX, PORTE-FLEURS, GARDE-CENDRES ET ÉVENTAILS.

Horlogerie pour salles à manger et cuisines, Cartels bronze doré et poli, Cadres sculptés et unis, chêne, noyer et noir, à sonnerie et à réveil, à baromètre et à thermomètre.

PENDULES ET RÉVEILS PORTATIFS, A CYLINDRE OU A ANCRE

CHAINES OR & ARGENT

Réparations et achats de toutes pièces d'horlogerie et bijouterie.

NOTA. — Remontoirs nickel, garantis, **20** fr. — Réveils, deux ressorts, garantis, **5** fr.

GONES
ET
GONARDISES
―――

POLKA

POUR PIANO — HUBERT DUVAL

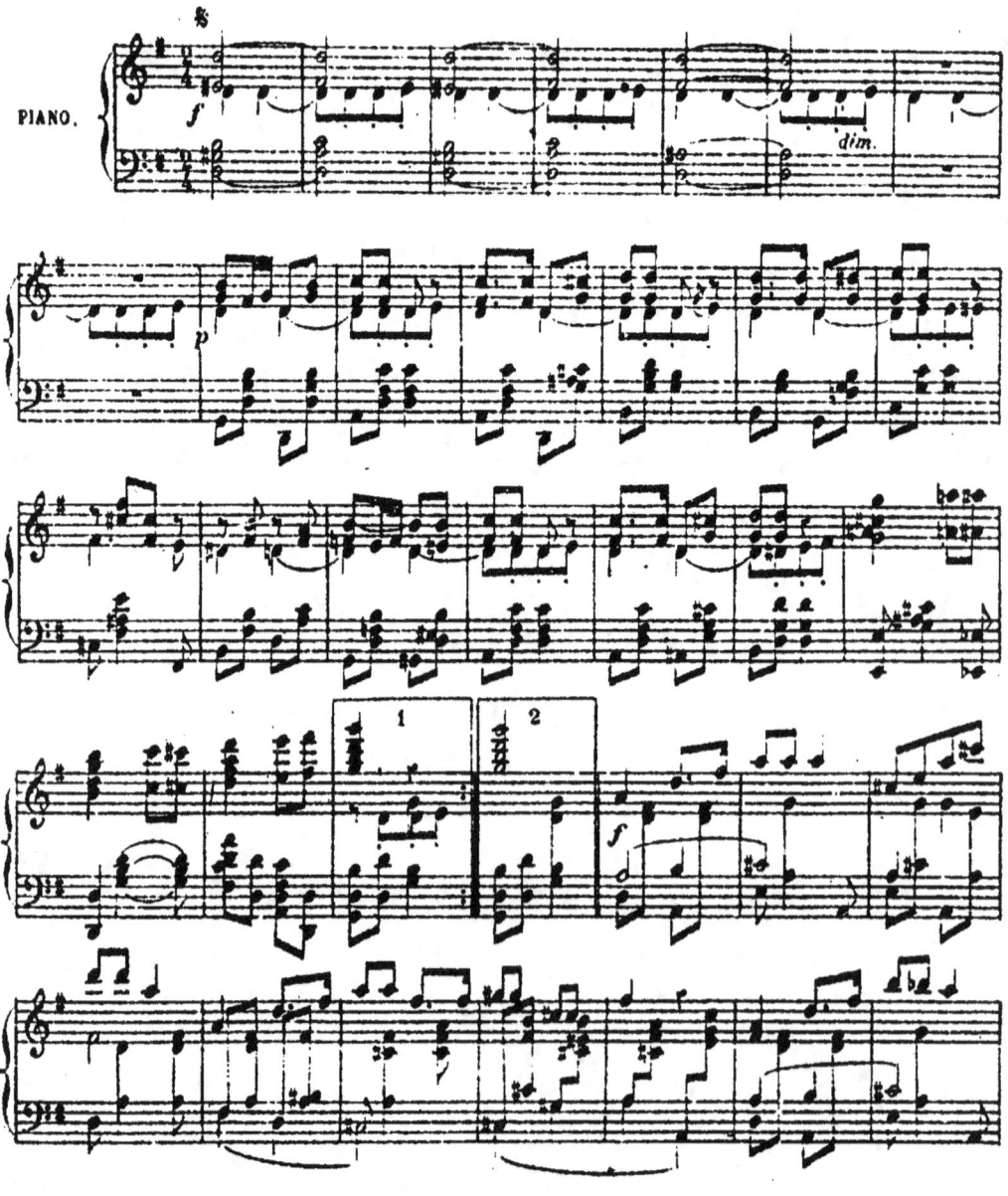

BALLADE A LA LUNE

POUR PIANO B. G.

— 80 —

CONCERT SOUS BOIS

FANTAISIE MUSICALE

Un matin de printemps, épris de la nature,
Seul, dans un bois épais j'errais à l'aventure,
Au milieu des oiseaux. De ces mignons chanteurs
J'écoutais, attentif, les accents enchanteurs.
O suave harmonie! O chansons sans pareilles!
Concertos enivrants, divins! A mes oreilles
Les notes arrivaient multiples, crescendo.
 Do.

Tout remuait, chantait et me tournait la tête.
Dès son réveil le bois prenait des airs de fête.
Aux chauds baisers d'avril, de frêles églantiers
S'allongeaient frémissants sur le bord des sentiers.
Artiste débutante, une jeune fauvette
Sans affectation chantait la chansonnette
Sur un vieux marronnier que le ciel dorait.
 Do, ré.

Dans une provocante et grossière attitude,
Moqueur de parti-pris, selon son habitude,
Au-dessus d'un petit oiseau qui roucoulait,
Stupéfait, j'aperçus un merle qui sifflait.
Honteux, cachant son bec dans son coquet plumage,
Bientôt l'oiseau se tut ; ce fut vraiment dommage.
— Ah! dis-je, chante encor, chante mon bel ami.
 Do, ré, mi.

Un gros bourdon barbu, le plus gros de sa race,
Autour d'un aubépin faisait la contrebasse,
Et, près de lui, blotti dans un coin de buisson,
Un ténor de premier ordre, un fringant pinson,
Au renouveau chantait une polka superbe.
Moi, pour mieux écouter je m'étais fait sur l'herbe,
Avec des branches d'arbre, un excellent sopha.
 Do, ré, mi, fa.

Un petit ruisselet, au cours lent et rythmique,
Bégayait un glouglou clair et mélancolique
Dans l'épaisseur du bois, sur quelque arbre placé,
Un coucou redisait ce refrain cadencé :
Coucou, coucou, coucou ! Douce harmonie ! O rêve !
Tout vivait, tout chantait, joyeusement sans trêve.
Le plus joyeux de tous était le rossignol.
 Do, ré, mi, fa, sol.

Je rêvais, attendri par tant de belles choses.
Je bénissais les fleurs qui sous mes yeux écloses,
En me faisant honnir le vieil hiver défunt,
M'envoyaient sans compter leur enivrant parfum.
Je rêvais..... Tout à coup, un oiselet prodige
M'étonna par un chant nouveau. — Quel air, lui dis-je,
Chantes-tu ? L'oiselet répondit à cela :
 — Do, ré, mi, fa, sol, la.

Plein d'une ardeur sénile, un chêne vénérable,
Unissait ses rameaux à ceux d'un jeune érable,
Laissant voir que malgré les outrages des ans
Un chêne rajeunit au retour du printemps.
Un vent léger soufflait, jetant dans son feuillage
Quelques notes de plus. Par pur enfantillage,
J'entonnais, désireux de m'exercer aussi :
 Do, ré, mi, fa, sol, la, si.

Mais le jour déclinait. Le soir, avec mystère,
De son large manteau d'ombre couvrait la terre.
La planète Vénus au ciel apparaissait,
Profilant ses rayons dans l'azur. Satisfait
De s'être fait entendre et d'avoir fait merveille,
Chacun se recueillit, se tut. A mon oreille
Les notes arrivaient faibles, decrescendo.
 Do, si, la, sol, fa, mi, ré, do.

<div style="text-align:right">Jules TAIRIG.</div>

MÉCHANT !

[Épisode de la guerre de 1870]

(SONNET)

Armé d'un lourd fusil, le doigt sur la détente,
L'Allemand est posté derrière un tertre vert ;
A quelques pas de lui, pâle et toute tremblante
Une Française est là, debout, l'œil grand ouvert

Elle a dû s'échapper de la lutte sanglante
Pour sauver son enfant...., pour le mettre à couvert.
.... Il repose à ses pieds et sa bouche riante
Rêve sans doute encore à ses jouets d'hier.

Soudain, sillonnant l'air, une balle rapide
Réveille le dormeur en frappant son seul guide,
Qui, chancelant, tomba les deux bras en avant.....

Le bébé secouait ce pauvre corps livide,
Quand un deuxième coup, ne touchant que le vide,
Le fit se redresser et bégayer : Méchant !

<div style="text-align: right;">Claudius MASSON.</div>

LE SOUVENIR

On l'a dit bien des fois, la vie est un voyage.
Sur l'aride chemin, laissant nos illusions
Nous allons trébuchant sous le fardeau de l'âge
Plus gros à chaque pas.
 Les trompeuses visions
S'envolent devant nous aplanissant la route,
Mais bientôt, las des heurts, sanglants et tout meurtris
Notre marche en avant devient une déroute
Et nous allons toujours chassés comme un débris.

En avant ! En avant ! le temps inexorable
Sans pitié, sans repos, nous jette à l'inconnu,
Nous l'implorons en vain, il est impitoyable,
Son caprice souvent prend le dernier venu.
Quelquefois cependant de riantes images
Qu'emporte le passant peuplent son souvenir.
Comme un pâle rayon nous évoquons ces pages
Quand le dégoût nous prend du trop sombre avenir.

<div align="right">Du Ora.</div>

A LA LUNE

O lune, belle lune, j'aime
A te contempler dans la nuit,
Quand ta clarté céleste et blême
Dans mes yeux se répand et luit.

Tu sembles, si belle et si blanche,
Vouloir nous consoler des feux
Que le brûlant soleil épanche
Si brutalement dans nos yeux.

Le soleil brûle le visage ;
Mireille en mourut dans les pleurs ;
Toi, tu fais briller, au bocage,
La gouttelette sur les fleurs.

Lui, le soleil, clarté suprême,
Est trop ardent ; il est brutal.
Toi, lune, ta douceur extrême,
Est pour les mortels un régal.

Et la jeune fille troublée
De je ne sais quel souvenir,
T'envoie en la nue étoilée
Un long baiser pour te bénir...

<div style="text-align:right">Hippolyte DUVAL.</div>

Traduit du provençal de A. Brémond.

A MON AMI

Lorsque la Mort viendra, de sa faux redoutable,
 Me couper le sifflet ;
Si Dieu, pour mes péchés, veut m'envoyer au Diable,
 Rôtir comme un poulet ;

Mon corps, dans les enfers, brisé par la torture,
 Souffrirait à demi,
Si parmi les damnés il trouvait la figure
 Et le cœur d'un ami.

Mais si, pour mon bonheur, Dieu me faisait la grâce
 De m'appeler au Ciel ;
Je voudrais qu'un ami, près de moi, prît sa place,
 Chez le Père Éternel.

 Joannès DRU, .

INVITATION

(SONNET)

Dans les plaines du ciel en bataillons serrés
Voilà que le vent froid rassemble les nuages,
Les arbres ont tendu leurs bras désespérés
Vers la bataille immense aux fuyantes images.

La neige vient couvrir — linceul immaculé —
Le sommeil de la terre à présent sans feuillage.
Du buisson le corbeau, tout seul, s'est envolé
En tachant l'horizon du deuil de son plumage ;

Et le vent dans les airs et les arbres tout nus,
Et puis ce corbeau noir qui borde aussi la page
Nous donnent, mes amis, croyez-moi, l'avis sage

Qu'à table seulement, quand les froids sont venus,
Tournant le dos au feu sur un bon siège en croupe
Nous verrons le soleil... luire au fond de la coupe.

<div style="text-align:right">Du Ora.</div>

QUIÉTISME DÉCADENT

Savourer son absinthe en fumant un cigare,
Sentir que son cerveau s'étourdit et s'égare,
Que les lourdes vapeurs l'empêchent de penser,
Et, les yeux vacillants, voir les objets danser ;

S'abrutir lentement, sans se regarder vivre,
Mais cependant ne pas être tout à fait ivre,
Etre là comme un mort, l'esprit ensommeillé,
Dans un rêve perdu, dormir tout éveillé ;

C'est le *nec plus ultra* du bonheur sur la terre,
Et je l'ai, ce bonheur, dans le fond de mon verre :
L'absinthe et le tabac procurent un moment
La douce volupté de l'engourdissement.

<div style="text-align:right">Hippolyte DUVAL.</div>

LES LAMENTATIONS

D'UN VIEUX RAPIN

Qu'on vienne me vanter le bonheur d'un artiste !
Est-il un sort plus dur, une vie aussi triste ?
Il faut, pour bien juger cette félicité,
Voir de mon logement l'affreuse nudité :
Quelques rares dessins cloués sur la muraille,
Un lit sans matelas, une chaise sans paille,
Une table boiteuse, un mauvais chandelier,
Tel est le pauvre aspect qu'offre mon mobilier !...
Certes, j'ai du talent... Du moins j'aime à le croire,
Et vois fuir, chaque jour, la fortune illusoire ;
De mon dernier tableau la composition
Devait faire florès à l'Exposition.
Les tons harmonieux, les effets de lumière
Devaient fixer sur lui les regards du vulgaire ;
Mais un jury sans goût, plein de prétentions
Osa lui refuser l'accès de ses salons,
Et sans aucun respect pour cette œuvre parfaite,
La baptisa des noms de croûte et de galette ! !

Hélas ! je suis bien loin d'avoir tout le succès
Qu'on promettait, jadis, à mes premiers essais.
Que j'étais plus heureux lorsque, dans mon jeune âge,
Je faisais des beaux-arts le rude apprentissage !
Dans l'atelier fameux d'un illustre patron,
Aux élèves barbus je servais de plastron.

L'un me chargeait du soin d'épousseter les bosses,
D'un autre je devais entretenir les brosses ;
De ces messieurs, enfin, très humble serviteur,
Du matin jusqu'au soir je broyais la couleur.

Je possédais alors pour compagnon fidèle
Un artiste incompris, des rapins le modèle ;
Notre vie, à tous deux, exempte de soucis,
Se passait sous le toit d'un modeste logis ;
Nous mettions en commun la tristesse et la joie,
Et nos jours s'écoulaient filés d'or et de soie.
Un bonheur aussi pur ne devait pas durer,
Il fallut, à regret, bientôt nous séparer.
Les fonds avaient baissé dans la bourse commune,
Chacun, de son côté, fut tenter la fortune.
Ce souvenir cruel ravive ma douleur ;
Pour la première fois je connus le malheur.
Je maudissais le Ciel et pleurais de colère
En me retrouvant seul, isolé sur la terre.
Le soir, au coin du feu, plus de doux entretiens,
Plus de discussions sur les maîtres anciens.
Adieu, cher paysage, études sérieuses,
Gais voyages à pied aux fatigues joyeuses ;
Où l'album au côté, le bâton à la main,
On avance au hasard, croquant sur son chemin
Tantôt les vieux débris d'un édifice antique,
Ou les bords ombragés de quelque pont rustique.
Puis lorsque le grand air vient éveiller la faim,
La table est le gazon qui borde le ravin.
Là, sans autre tapis que le sol de la route,
On vide le bissac et l'on mord une croûte.
Et pour faire passer ce frugal restaurant,
L'on s'abreuve à loisir dans les eaux du torrent.

Jours heureux de vingt ans, félicité parfaite,
Beaux jours trop tôt passés, combien je vous regrette !
Si jamais je ne puis vous faire revenir,
Je vous conserverai toujours un souvenir.
Et si, pour mon bonheur, la fortune changeante,
Voulait bien, sur mon sort, se montrer plus clémente,
Si tous les créanciers, contre moi déchaînés,
Se montraient, quelque jour, un peu moins acharnés,
Je veux, à l'instant même, abandonnant la ville,
Chercher, loin de tout bruit, quelque vallon tranquille,
Où je pourrai goûter, en toute liberté,
Les douceurs d'un repos chèrement acheté ;
Et, reprenant l'album, aller, à l'aventure,
Dans les sentiers fleuris explorer la nature.

<div style="text-align:right">Joannès DRU, ✻.</div>

DERNIER INSTANT
DE L'ANNÉE

(SONNET)

!.... Douze !.... Minuit !.... C'est l'heure et solennelle et sainte
Où lentement, sans bruit, un an s'est effacé ;
C'est l'heure où l'avenir tend la main au passé,
L'instant où le présent vous exhale sa plainte.

C'est l'heure où l'on recherche en soi-même avec crainte,
C'est l'heure des regrets...., l'heure du trépassé ;
L'heure des souvenirs où votre cœur glacé
Songe à ses mauvais jours, à leur mortelle atteinte.

Minuit ! la voix du temps vient de sonner un glas....
Hier s'est écoulé, demain n'est pas encore,
Et chacun vers la Parque a déjà fait un pas.

Aussi, si vous voulez, quand renaîtra l'aurore
Nous lancerons ensemble, aux caprices des vents,
Un regret pour les morts, un souhait aux vivants !

<div align="right">Claudius MASSON.</div>

Un certain nombre de notices et de dessins nous sont parvenus trop tard, malgré les délais accordés. Nous n'avons pu les faire figurer au présent Livret.

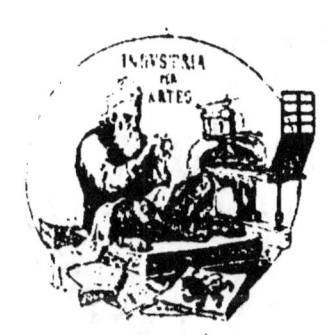

ACHEVÉ D'IMPRIMER

A LYON

le 21 Décembre 1887

PAPIER DE L'USINE
A. PAUL-BONNEFOUX
à Gémens, près Vienne (Isère)

10, rue de la Préfecture, 12
LYON

Porcelaine

CRISTAUX

EXPORTATION

Objets d'Art et de Fantaisie

CAVES A LIQUEURS

GARNITURES
de
CHEMINÉES

SERVICES DE TABLE
ET DE DESSERT

SERVICES A THÉ
et à café

ANTOINE GEREST

ATELIERS DE DÉCORS

A LIMOGES

Chiffres, Écussons, Armoiries

et Réassortiment sur Commande

HOTELS, RESTAURANTS
CERCLES, LIMONADIERS
SPÉCIALITÉ

Faïence

VERRERIE

La Maison se recommande au choix de l'acheteur par son honorabilité incontestée, la supériorité et le bon goût de ses produits, la variété de ses assortiments et la modicité de ses prix absolument fixes.

63, rue de la République
LYON
TAILLEUR RICHE
MAISON SPÉCIALE POUR LE VÊTEMENT SUR MESURE
ORGANISATION UNIQUE EN FRANCE
Rue de la République, 63

PHARMACIE MALIGNON

FONDÉE EN 1825
LYON — 33, rue Mercière, 33 — LYON

SPÉCIALITÉS PLUSIEURS FOIS MÉDAILLÉES AUX EXPOSITIONS :

1° **Pâte et Sirop d'escargots** contre la toux, les irritations de poitrine, les catarrhes chroniques, l'asthme, etc.

2° **Sirop de Mannite**, au proto-iodure de fer, comme reconstituant et évitant la constipation.

3° **Sirop de Lacto-phosphate de chaux** ordonné à tous les tempéraments lymphatiques ; souverain contre les affections traumatiques des os.

4° **Sirop de Raifort iodé**, dépuratif et tonique, remplaçant avantageusement l'huile de foie de morue.

5° **Sirop d'Ecorces d'oranges amères**, au bromure de potassium, contre toutes les maladies nerveuses en général

6° **Tubes anti-asthmatiques**, soulagement instantané contre l'asthme, les seuls qui aient obtenu des résultats satisfaisants.

7° **Ténifuge**, guérison radicale du ver solitaire, expulsion en quelques heures, sans désorganiser le corps du malade.

8° **Pilules anti-névralgiques**, infaillibles contre les névralgies et les migraines.

9° **Gargarisme sec**, au chlorate de potasse, recommandé contre toutes les affections du larynx et de la gorge.

10° **Extrait fluide de Quinquina**, dose pour préparer soi-même un litre de vin.

11° **Prises purgatives**, purgation très agréable et sous un petit volume.

12° **Sirop vermifuge**, pour les enfants atteints des vers.

Ces produits se trouvent chez l'inventeur, Ed. Malignon, pharmacien, membre de l'Académie nationale ; grand diplôme de l'Académie en 1879 ; diplôme d'honneur à l'exposition de Lyon 1886-87, médaille d'or et croix insigne ; rappel de médaille d'or à Nevers ; grands diplômes d'honneur à l'exposition de Boulogne-sur-Mer, palme de mérite, hors concours, membre du jury ; médaille d'or de 1re classe et croix insigne.

ON TROUVE CES SPÉCIALITÉS DANS TOUTES LES PHARMACIES

GRANDE TAVERNE GRUBER
LYON — 13, place des Terreaux, 13 — LYON
DÉJEUNERS ET DINERS
GRANDE SALLE pour repas de corps et de Société
SALONS PARTICULIERS

Sérieuse et bonne Maison d'Ameublements

AU
NOUVEAU LYON

7, rue Servient. — 34, cours de la Liberté
(*En face la nouvelle Préfecture*)

AMEUBLEMENTS COMPLETS POUR SALONS
Chambres à coucher, Salles à manger, etc.

TENTURES, GLACES, MEUBLES FANTAISIE
TAPIS, LITERIE COMPLÈTE

PRIX RÉDUITS

EAU MERVEILLEUSE DE LA BELLE LAURE
Produit français, supérieur à tous les produits similaires

LES CHEVEUX ne tombent plus, ne blanchissent jamais, reprennent leur couleur de jeunesse s'ils sont gris ou blancs et sont débarrassés des pellicules par l'emploi de l'*Eau merveilleuse de la Belle Laure*, de E. CRÉ, chimiste à Lyon, 10, quai de l'Hôpital.

Le flacon d'essai, **2** fr.; le grand flacon, **5** fr.

Port en sus 60 cent.

EN VENTE CHEZ TOUS LES COIFFEURS ET PARFUMEURS

AVIS AUX DAMES
GRAND ASSORTIMENT
de coupons de
SOIERIES, FAILLE, TAFFETAS, VELOURS ET FOULARDS
MEILLEUR MARCHÉ QU'EN FABRIQUE
Maison CRÉ-ROSSI, quai de l'Hôpital, 10
Entrée rue Thomassin, 53.

HYGIÈNE ET BEAUTÉ DU VISAGE ET DES MAINS

GUÉRISON EN UNE NUIT

DES

Gerçures, Hâle, Boutons, Rougeurs, Démangeaisons, etc.

PAR L'EMPLOI DE LA

CRÈME BELLECOUR

Tonique et Rafraîchissante l'Amie de l'Épiderme

La **Crème Bellecour**, qui a pour base la Glycérine officinale redistillée à 30° et la véritable poudre de riz, assouplit la peau, la rafraîchit et la rajeunit en faisant pénétrer par tous ses pores ses principes régénérateurs ; son premier effet (et les résultats en sont aussi sûrs que merveilleux) est de faire disparaître de tout le corps, par son application, les diverses altérations qui s'attaquent à la peau, telles que : *Boutons, Rougeurs, Feux, Taches, Rugosités, Efflorescences*, le *Hâle* et mille autres infirmités qui ternissent toujours et suppriment trop souvent la fraîcheur de l'épiderme. Elle est souveraine pour les gerçures ; elle prévient et guérit infailliblement les Engelures ; fondue dans un bain tiède, elle procure au corps, après une fatigue ou une insomnie, un bien-être incomparable.

Sous l'influence de la **Crème Bellecour**, la peau se métamorphose par suite du bon fonctionnement de la respiration cutanée, elle devient douce, blanche, satinée, d'une matité aristocratique. Une beauté saine, naturelle, pleine de sève, remplace rapidement une beauté de mauvais aloi et d'apparat.

Ce teint mat, frais et jeune, n'est que le résultat d'un traitement rationnel qui donne la santé à la peau, et la santé entraîne infailliblement à sa suite tous les bienfaits qu'ambitionne la Coquetterie.

En pénétrant la peau, la **Crème Bellecour** lui communique intimement son parfum délicieux qui, à lui seul, mériterait de la faire adopter par le *Monde élégant*.

La **Crème Bellecour** est d'une innocuité parfaite et d'une longue conservation : exempte de toute matière huileuse ou graisseuse, elle ne tache point le linge.

MODE D'EMPLOI

Pour se servir de la **Crème Bellecour** il suffit d'en étendre une légère couche sur la peau, préalablement lavée à l'eau tiède autant que possible, mais encore humide, et ne l'essuyer qu'après cinq minutes environ avec un linge fin, légèrement humide. Pour hygiène du corps, faire fondre un demi-flacon dans un bain tiède.

VENTE EN GROS

A PARIS : VERRIER, PARIS & GUILHERMET, 61, Boulevard Beaumarchais.
A LYON : Pharmacie BERTRAND aîné, HANTZER, Successeur, 24, Place Bellecour.

PRIX DU FLACON : 2 f. 50 — DU DEMI-FLACON : 1 f. 25

FILTRE CHAMBERLAND
Système PASTEUR
LE SEUL POUVANT S'OPPOSER EFFICACEMENT A LA TRANSMISSION DES MALADIES
par les **EAUX D'ALIMENTATION**, Breveté S. G. D. G.

GOURD & DUBOIS
seuls dépositaires à Lyon

68, rue de la République & rue Dugas-Montbel, LYON

| PLOMBERIE POUR GAZ ET EAU | APPAREILS D'HYGIÈNE & D'HYDROTHÉRAPIE |
| Appareils d'éclairage en tous genres | Installation générale d'électricité |

ÉCLAIRAGE AU GAZ A LA CAMPAGNE
APPAREILS A PRODUIRE LE GAZ SOI-MÊME, Système breveté S. G. D. G.
GAZ ATMOSPHÉRIQUE

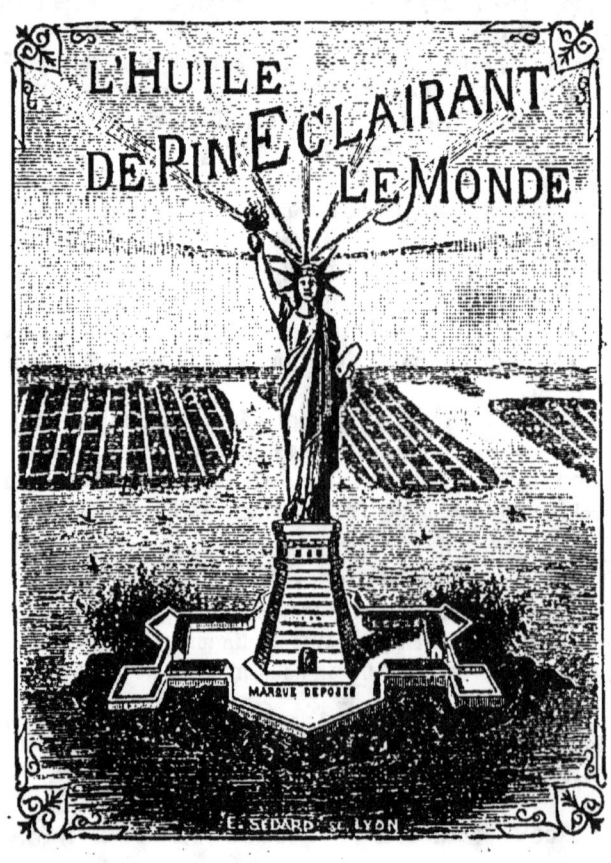

RÉNOVATION DE LA CHEMISE

CHEMISE - REDINGOTE CROISÉE

NOUVEAU MODÈLE DE CHEMISE A OUVERTURE

OMNILONGITUDINALE

SYSTÈME **PANISSET** Breveté s. g. d. g.

ET

CHEMISES EN TOUS GENRES

Cette chemise, *ouverte*, ressemble à une redingote croisée, ouverte.
Elle se prend de la même façon que ce vêtement.

Elle se ferme, au col et au devant, comme une chemise ordinaire, avec des boutons mobiles ou cousus ; elle est aussi à plastron *sans boutonnières*, si l'on veut.

Les ganses se fixent aussi avec des boutons mobiles ou cousus, et ferment la chemise comme une redingote croisée. C'est là toute la différence de ce modèle d'avec la chemise ordinaire.

Jusqu'à ce système que je viens d'établir, la routine a voulu que l'on prit sa chemise en y entrant d'abord la tête, puis les bras, assez difficilement quelquefois, au risque de la déchirer, ou tout au moins de la froisser ; le même inconvénient se produit en la quittant, surtout si l'on est mouillé de sueur.

Avec mon système, non seulement il n'y a plus d'accident de ce genre, mais la chemise devient un vêtement commode et conserve sa fraîcheur.

Cette ouverture du haut en bas me permet de faire le devant collant à volonté, et le plastron assez court pour le tripler jusqu'au bout ; ainsi, j'évite cette cassure forcée qui coupe la toile au bout de peu de temps.

La fermeture inférieure est toujours assez croisée pour maintenir la chemise fermée jusqu'au bas, parce qu'elle varie de largeur en raison de l'embonpoint.

L'usage de cette chemise sera bientôt généralisé, vu sa commodité de porter, son élégance, la facilité de son développement qui permet à toute ménagère de la repasser facilement, et la modicité de son prix, suivant qualité.

CHEMISE A OUVERTURE OMNILONGITUDINALE

EN SHIRTING SUPÉRIEUR

Avec col, poignets et devant façon Irlande.............. *depuis* **7 fr.**
id. id. id. véritable Irlande, extra-belle... — 9

CHAQUE CHEMISE PORTE L'ÉTIQUETTE-MARQUE DE FABRIQUE EN ROUGE

AUX ARTS RÉUNIS
A. TARDY
17, rue Désirée, 17
PRÈS DU GRAND-THÉATRE, **LYON**

FOURNITURES GÉNÉRALES
POUR TOUS GENRES DE PEINTURE ET DE DESSIN

SPÉCIALITÉ POUR PEINTURE SUR PORCELAINE
ET CUISSON

APPAREILS ET FOURNITURES GÉNÉRALES POUR LA PHOTOGRAPHIE

FABRIQUE de CADRES et ENCADREMENTS en TOUS GENRES

TABLEAUX, GRAVURES ET MODÈLES DE DESSIN

Prix excessivement réduits

LACOMBE FILS
238, Rue Paul-Bert, 238
LYON

SPÉCIALITÉ DE CALORIFÈRES FRANÇAIS
à feu visible

20 % MEILLEUR MARCHÉ
que tous articles similaires

Réparations. — Pose d'Appareils

MAISON DE CONFIANCE

FABRIQUE DE FLEURS — GROS	FABRIQUE DE COURONNES MORTUAIRES
MAISON JULES GREL	**MAISON JULES GREL**
SPÉCIALITÉ DE COURONNES ET PALMES	FOURNISSEUR
POUR CONCOURS	DES SOCIÉTÉS DE SECOURS MUTUELS
FOURNISSEUR DES SOCIÉTÉS	ET D'ADMINISTRATIONS
8, Grande-rue de la Guillotière	8, Grande-rue de la Guillotière
LYON	**LYON**

AVIS

AUX PERSONNES ÉCONOMES

Elles peuvent s'adresser chez

BURGARD, Tailleur

2, Rue des Archers

(Près des Célestins)

MAISON RECOMMANDÉE

pour ses

PRIX MODÉRÉS

et surtout pour ses

VÊTEMENTS BIEN FAITS

ANCIENNE PHARMACIE DENAUX

H. VASSY, Pharmacien successeur

52, Rue de la Charité, Lyon.

Maison spéciale pour la préparation des Vins de Quinquina supérieurs, au vin d'Espagne (Malaga, Madère, etc.) et de tous les vins médicinaux recommandés par les médecins.

Vin de Colombo au vin de Malaga. — Vin de Coca du Pérou au Malaga. — Vin de Quina à l'extrait de viande au Malaga. — Vin de Peptone. — Vin digestif à la Pepsine. — Vin au Lactophosphate de chaux, etc., etc.

AGRANDISSEMENT

DE LA

MANUFACTURE GÉNÉRALE

DE

CAOUTCHOUC INDUSTRIEL

Tissus et Vêtements imperméables

SALONS D'ESSAYAGE — LIVRAISON EN 24 HEURES

JOUETS CAOUTCHOUC

GUTTA PERCHA ET AMIANTE

Ancienne Maison JUBIÉ

J.-M. BRONDELLE

SUCCESSEUR

87, Rue de la République, 87

LYON

A côté le Théâtre-Bellecour

GROS — DÉTAIL

| TÉLÉPHONE |

www.ingramcontent.com/pod-product-compliance
Lightning Source LLC
Chambersburg PA
CBHW071554220526
45469CB00003B/1018